家庭美術館·美術家傳記叢書
迴旋·婉約╱黃潤色

國立台灣美術館 策劃　　　藝術家出版社 執行
National Taiwan Museum of Fine Arts

照耀歷史的美術家風采

「家庭美術館——美術家傳記叢書」於
民國八十一年起陸續策劃編印出版，網
羅二十世紀以來活躍於藝術界的前輩美
術家，涵蓋面遍及視覺藝術諸領域，累
積當代人對前輩美術家成就的認知與肯
定，闡述彼等在我國美術史上承先啟後
的貢獻，是重要的藝術經典，同時，更
是大眾了解臺灣美術、認識臺灣美術家
的捷徑，也是學子及社會人士閱讀美術
家創作精華的最佳叢書。

美術家的創作結晶，對國家社會以及人
生都有很重要的價值。優美的藝術作
品能美化國家社會的環境，淨化人類的
心靈，更是一國文化的發展指標，而出
版「美術家傳記」則是厚實文化基底的
重要工作，也讓中華民國美術發展的結
晶，成為豐饒的文化資產。

Artistic Glory Illuminates History

In order to organize the historical archives of Taiwan art, *My Home, My Art Museum: Biographies of Taiwanese Artists*, a consecutive series that recounts the stories of various senior artists in visual arts in the 20th century, has been compiled and published since 1992. Accumulating recognition and acknowledgement for their achievement and analyzing their contributions to the development of art in our country, it is also a classical series of Taiwan art, a shortcut to understand the spirit and Taiwanese artists, and a good way for both students and non-specialists to look into the world of creative art.

Art creation has important value for the country and society from which it crystallizes, and for the individuals who create or appreciate it. More than embellishing our environment and cleansing our minds, a fine work of art serves as an index of the cultural status of a country. Substantiating the groundwork of our cultural progress, the publication of these artist biographies consolidates the fine arts development in the Republic of China, turning it into a fecund cultural heritage.

Huang Jun-se

目次 CONTENTS

家庭美術館・美術家傳記叢書
迴旋・婉約 ╱ 黃潤色

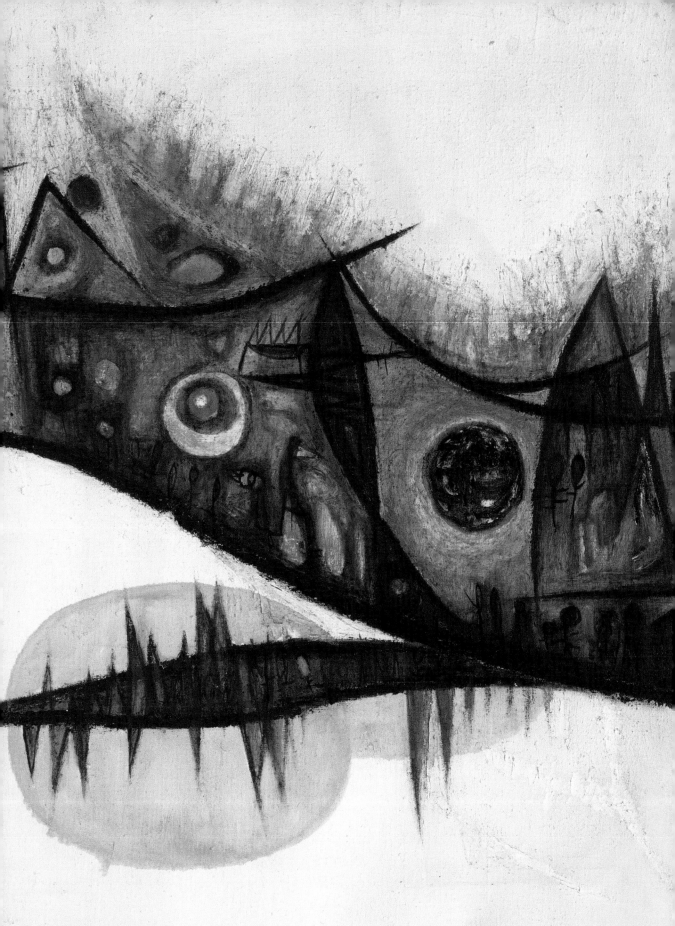

黃潤色，〈作品64-B〉（局部），油彩、畫布，74×94cm×2，1964，臺北市立美術館典藏。

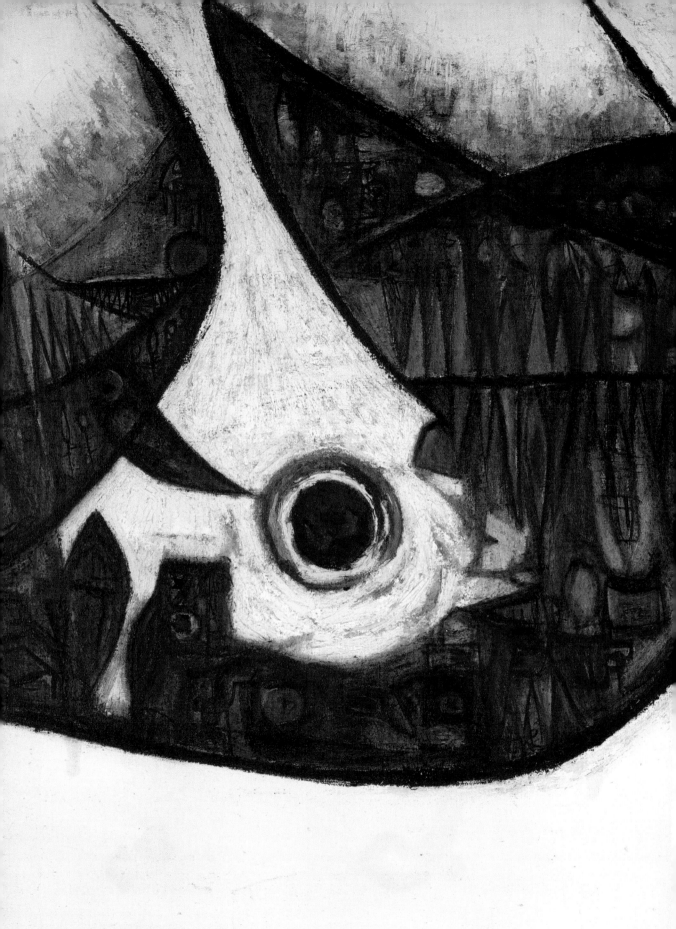

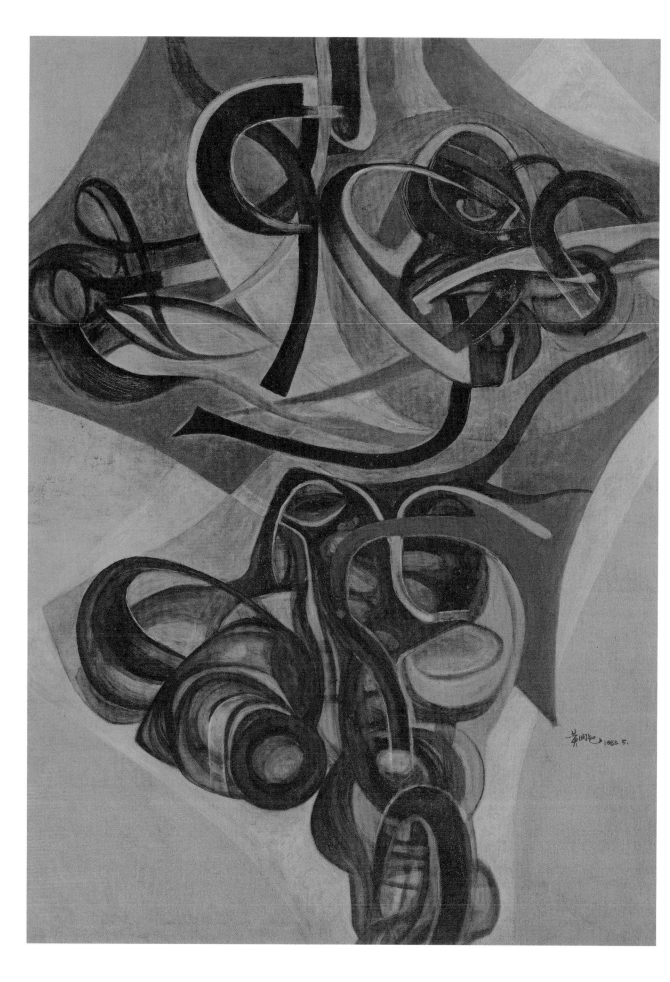

1.

臺灣女性抽象藝術先驅

1960年代興起的藝術團體、畫會和聯展活動，女性藝術家參與比例很低的時代，黃潤色是一位受到矚目的女性藝術家。

黃潤色1937年出生。她的祖父黃呈聰早年參加「臺灣文化協會」活動，擔任《臺灣民報》發行人，是一位實業家。黃潤色的父親黃雄輝，繼承父業。母親黃喜美則是具才情且溫柔的日籍女性。優渥的環境與良好的教養，培育出黃潤色的涵養與氣質。她從小即展露繪畫天分，1954年跟隨前輩畫家楊啟東學習水彩畫，習得寫實繪畫技法。

黃潤色讀高中時，父親經商失敗，家道中落。她獨立謀生，從事教職，1956至1960年間，先後在臺中的烏日國民學校與篤行國民學校擔任美術教師。在這段時期，她持續繪畫創作，積極提送作品參加多項美術團體及公辦的大型美術展覽，多次獲得入選與獎項。從此建立了她繪畫的信心，進而朝藝術之路發展。

[本頁圖]
1962年左右黃潤色的留影。圖片來源：王飛雄提供。

[左頁圖]
黃潤色，〈作品83-B〉（局部），
油彩、畫布，90×73cm，1983。

黃潤色，是臺灣戰後第一位以抽象繪畫創作成名畫壇的女性藝術家，也是「東方畫會」的第一位女性成員。黃潤色的抽象繪畫，一開始就展現一種流暢、優雅的曲線結構，加上同色系的豐富色韻變化，以及大型的寬幅表現作品，在恢宏的氣度中，兼具細膩、含蓄的氣質。黃潤色那婉約、迴旋，充滿律動與夢幻色彩的繪畫作品，是臺灣抽象畫壇最美麗、優雅的典範；而她本人更是20世紀中、後期以男性為中心的現代畫壇，最迷人而尊貴的女神。臺灣戰後「現代繪畫運動」因為有黃潤色的出現與參與，更蒙上一層神秘又深富思維、想像的溫婉面紗。

出身彰化名門

　　黃潤色，1937年6月22日出生於臺北；但不久，即隨父母遷居回到故鄉彰化。黃家是彰化有名的仕紳，世居彰化西庄，乃地主之家，家境優渥，祖父黃呈聰翁（1886-1963）是一位具現代意識的知識分子。

1970年代，黃潤色與其作品〈作品76-Y2〉。

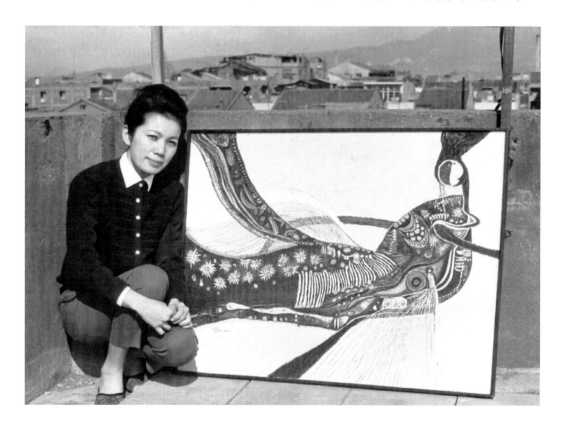

自幼入私塾學習漢學，之後赴日留學，入東京早稻田大學政治經濟科，1923年畢業。赴日期間，即積極參與「臺灣文化協會」相關活動；也曾短暫停留中國，深受白話文運動影響。返臺後，成為推廣白話文的先驅者之一，並擔任《臺灣民報》發行人，對推動臺灣民族意識之覺醒、主體文化的追求與建構，不遺餘力。同時，也極力倡導女子受教及婦女參政等先進議題，巡迴全島各地演講、座談。這樣的家庭氛圍，多少都影響了黃潤色的生命塑成。

除了做為臺灣近代文化的倡建者，黃呈聰也是一位成功的實業家，他憑藉著所學專業，加上家族雄厚的財力，經營農業開墾，並投資鳳梨罐頭生產、精米加工、糖業開發，乃至輕便鐵道經營等，事業有成。晚年甚至投入基督教「真耶穌教會」的傳道工作，設立教會，助人益世。1930年代，事業擴及臺灣北部，曾在臺北大稻埕永樂町，即今迪化街，開設株式會社，結合彰化市北門之本店，專營臺日間的貿易。

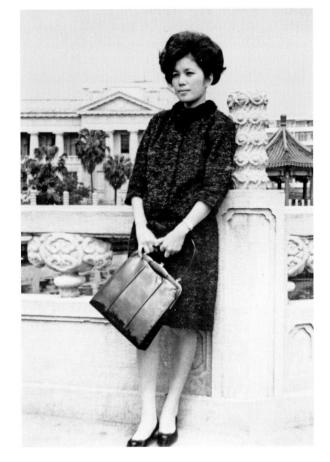

溫柔、婉約的女畫家黃潤色年輕時於臺北新公園（今228和平公園）留影。圖片來源：王飛雄提供。

[左圖]
2018年臺北大稻埕迪化街一景。圖片來源：王庭玫攝影提供。

[右圖]
日治時期的臺北大稻埕街景。

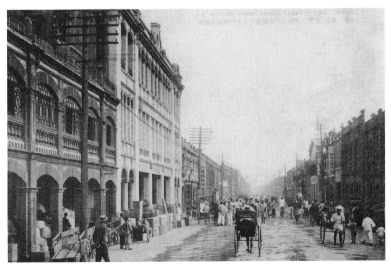

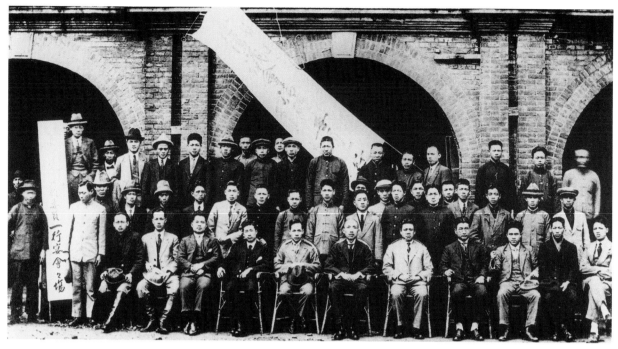

黃潤色祖父黃呈聰（前排坐者右4）曾參與臺灣文化協會活動。圖為1925年基隆人士歡迎林獻堂（右6）領銜之臺灣議會設置運動請願委員會的合影。黃呈聰為請願委員之一。

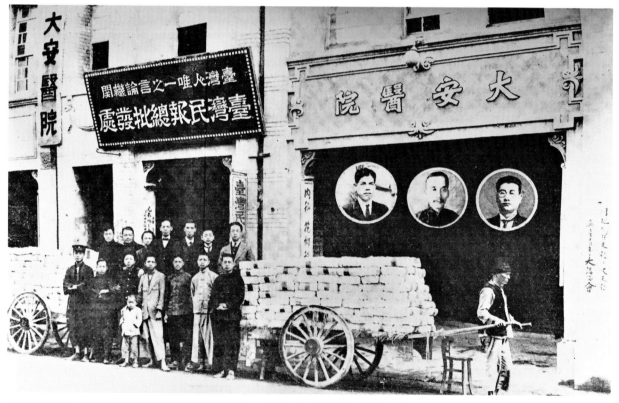

1925年1月6日，報社成員合影於臺北大稻埕蔣渭水執業之大安醫院旁的《臺灣民報》總批發處。

黃潤色的祖父黃呈聰擔任過《臺灣民報》的發行人。圖為《臺灣民報》創刊號。

《臺灣民報》創刊號上登載有黃呈聰為發行人的字樣。

《臺灣民報》第1卷第8期封面。

兒子黃雄輝（1910-1982），也就是黃潤色的父親，於臺南長老教會中學（今長榮中學）畢業後，赴日留學，娶日籍女子加藤喜美子（Kato Kimiko, 1912-1996，漢名黃喜美）為妻。兩人育有五名子女，黃潤色排行中間，上有兩個哥哥、下有兩個妹妹。年齡差距均在三、四歲之間，感情緊密。加上日籍的母親能詩擅文的緣故，培育兒女以良好的教養及成長環境，使得黃潤色自小即對藝術充滿興趣。

黃雄輝學成返臺後，繼承父業，駐守臺北，協助公司事務。黃潤色出生不久，父親為公司業務所需，舉家遷返故鄉，黃潤色的童年記憶也都和彰化有關。

彰化古稱「半線」（Babuza），乃早期原住民地名，至雍正時期，取「建學立師，以彰雅化」之意，改稱「彰化」；又以生產稻米著稱，而有「臺灣米倉」之美稱；近年則以花卉、水果，成為產業。縣內以八卦山知名，八卦山大佛更成

彰化八卦山大佛。

為戰後中臺灣知名景點。1930年代的日治時期，彰化地區的人口已突破百萬。

彰化自古文風鼎盛，人才輩出，所屬鹿港更有所謂「一府、二鹿」之稱，緊追臺南府城。近代選舉，彰化因人口結構酷似臺灣整體結構之縮影，往往成為選舉結果觀察的最佳指標。

黃家在彰化乃知名士紳，又經營實業，頗受地方人士敬重。

喜愛繪畫，美術比賽資優生

黃潤色幼年，身體虛弱，一晒太陽就容易頭昏眼花；雖然作為兩個哥哥最鍾愛的妹妹，又是兩個妹妹最依賴的姊姊，但黃潤色的個性安靜，和哥哥、妹妹們的活潑外向完全不同。她喜歡室內的活動，特別是畫畫，而最要好的朋友，就是家中豢養的鴨、鵝、貓、狗……。

嚴肅的父親，讓害羞的黃潤色不敢親近；倒是溫柔內斂、深愛文學、又能作日文短詩的母親，是她聊天的對象，母女二人經常親暱地交談。

黃潤色八歲時，入學彰化市春日國民學校（今民生國小）；一年級

[左圖]
黃潤色與兩位哥哥。

[右圖]
黃潤色（右）與兩位妹妹。

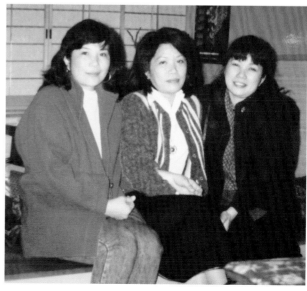

溫柔的母親是黃潤色最親密的
談心對象。

時，就展現美術天分，受到日籍老師的注目與賞識。這是一所專收女生
的學校，學生以日籍為多，且都出自相當良好的家庭，彼此競爭激烈。
就在一次黃潤色以作品獲得繪畫比賽第一名時，竟然引發了日籍學童家
長的強烈反彈，甚至還為此事召開家長會議，懷疑黃潤色的作品是出自

彰化女中一景。
圖片來源：洪婉馨攝影提供。

大人的代筆；為此，黃潤
色被迫進行現場演示，那
超齡的美術表現，才化解
了眾人的質疑。

　　不過，黃潤色才讀
了一年，日本就結束了
在臺的統治。1945年，臺
灣成為中華民國一個省
分。「國語」也由日語改
為華語。

彰化女中校園一景——紅樓，紅樓於黃潤色就讀期間曾作為校舍及教室使用，現為校史館。圖片來源：國立彰化女子高級中學提供。

家道中落，獨立謀生

　　1950年，黃潤色十四歲那年，順利考入省立彰化女中。初、高中的六年期間，她經常在各項美術比賽中獲得佳績；儘管如此，心疼女兒的母親，還是忍不住也會對這個竟日禁閉作畫的女兒，叨念幾句。即使漸漸長大的妹妹們，也會譏笑這個姊姊：只懂畫畫、不會生活。但黃潤色仍滿足地沉溺在自己的美術天地中。

　　不過美好的日子，沒能太長久；黃潤色讀高二那年，父親的事業遭遇致命的打擊，他經營的麵粉工廠，資金被親信矇蔽掏空，甚至被債主登門逼債。一家人生活頓失所依，甚至為了逃避債主，只好舉家搬離彰化，尋求親友庇護。最後輾轉從烏日搬到臺中，安定下來。

[左圖]
彰化女中早期美術教室一景。
[右圖]
紅樓一景。圖片來源：國立彰化女子高級中學提供。

隨前輩畫家楊啟東習畫

　　定居臺中的黃家，隔鄰正好住的是日治時期知名的前輩畫家楊啟東（1906-2003）。隔著後院的竹籬笆，黃潤色經常可以窺見這位畫家面對畫架上那方畫布，沉思、創作的專注模樣，更激發了自己對成為一個專業藝術家的想像與憧憬。也就在高中畢業那一年，黃潤色獲得擔任烏日國小代課老師的教職。同時，利用課餘時間，進入楊啟東老師的畫室，正式向他學習繪畫技法，周末常隨楊老師外出寫生。

　　楊啟東是臺中人，臺北師範學校本科畢業，任教杏壇，曾在臺中商

【關鍵詞】楊啟東（1906-2003）

　　楊啟東，臺中豐原人，1925年畢業於臺北師範學校本科，曾任教國校十八年。1928年以〈滯船〉入選第2回「臺展」之後，總計入選「臺展」七次、「府展」三次。1947年起擔任省立臺中商業職業學校美術教師。多次參加「全省美展」、「教員美展」，1977年創辦中部水彩畫協會。

　　楊啟東擅長以水彩描繪風景、人物或靜物畫，寫實功力扎實，藝術才華洋溢。他是一位傑出畫家，更是一位優秀的美術教師。認真教學的他，常對繪畫有天賦及興趣的學生，特別於課後免費教導，示範作畫方法，熱心指導學生作畫。黃潤色1956年於彰化女中畢業後，即在臺中跟隨楊啟東學習水彩寫實技巧。

楊啟東，〈初秋〉，水彩，77×109.3cm，1955，國立臺灣大學圖書館保管。

1951年，楊啟東扶著單車攝於臺中商職校門口。

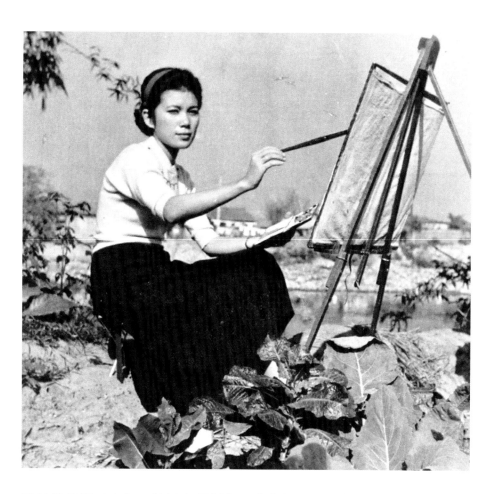

黃潤色向楊啟東學習繪畫寫生
時,楊啟東替她拍攝的照片。

職執教美術二十年,並以水彩創作及藝術評論知名畫壇。他教學認真,
常對繪畫有天賦及有興趣的學生熱心教導,示範寫實作畫技法。父執輩
的楊啟東,對這位鄰居「黃小姐」視如己出,疼愛有加;外出寫生時,
經常要求她坐在身旁,以免周遭那些「心肝不好」(意即心術不正、存
心不良)的「臭男生」,對她有所企圖。

充滿愛心與關懷的國校老師

　　1957年,黃潤色通過教育廳美術教員檢定考試,正式成為國民小學
教師。生性慈和的黃潤色,幾乎以全生命的心力關懷學生。一位旅美
的僑胞陳長安(臺立),詳細紀錄了當年黃老師對他的關懷與協助。他
說:

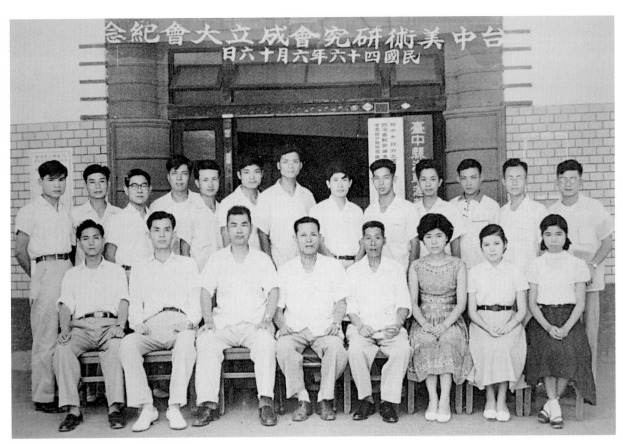

1957年6月16日，臺中美術研
究會成立大會紀念留影。前排
右二為黃潤色、左三為楊啟
東。

筆者年幼失怙，家境清寒，遲了一年才入學，然而從小喜愛讀
書，成績也大都名列前茅。當年黃潤色老師被分發到臺中烏日
國小擔任五年級女生班的級任導師，並擔任男生班的美術、珠
算等科任老師。有一次下課，黃老師問我說：「你的成績都很
好，為什麼不到升學班？」觸動了我內心的願望。黃老師再問
我：「你自己想不想轉到升學班去？」「當然。」於是黃老師
以堅定的語氣對我說：「暑假我去看你媽媽，請她讓你六年級
開學後轉到升學班。」每個月的補習費（十元）由她負責，並
鼓勵提醒我：「你已慢了一年，到升學班後要加倍努力，迎頭
趕上……。」聽了黃老師的這席話，令我感動、感激又感慨萬
分。事實上，這些放牛班的孩子，大多數因為環境因素，家庭
困苦，被剝奪了受教權與應享有的資源。

就在筆者小學五年級結束的暑假某一天，黃潤色老師和她擔任
導師的女生班班長翁阿貴同學，兩人騎著腳踏車來到筆者的
家；師生兩人到訪，在村莊裡造成了小小的轟動。令人更加感

動的是，黃老師不僅說服了我的母親點頭答應讓我開學後，由「放牛班」轉到「升學班」，還為我準備了信封、信紙和郵票，要我在暑假裡溫習功課，如有問題就寫信問她；更重要的是她竟然拿錢出來要我去看眼科醫生，檢驗度數，配戴眼鏡。天知道，由於家境及營養的關係，我的第一副眼鏡，兩眼都高達1800度的深度近視，黃老師送的這一副眼鏡，不啻是「超級近視」的救星。農家離校遠，交通又不便，赤腳上下課，天黑、天寒都是考驗。然而，黃老師勉勵我的話：「路應該自己走，命運應該自己掌握，前途更應該由自己去開拓。」一直銘記在心頭。

然而，問題又來了，體檢通過後，註冊費呢？學費呢？此事被黃老師知道後，她曾取下手指上的戒指，要我拿去當舖典當當學費，我不敢接受。當時我失望、痛心和難過，錯失升學的良機，也辜負了黃老師的心血。此時黃老師也轉到臺中市篤行國小服務，在那期間，她遇到資質好、對美術對圖畫有興趣、家境較差的學生，也會自掏腰包為他（她）們購買畫具，而她自己則節儉如常，為善不欲人知，直到她轉到臺北田邊製藥上班為止。

約1960年代初期，黃潤色與作品合照。

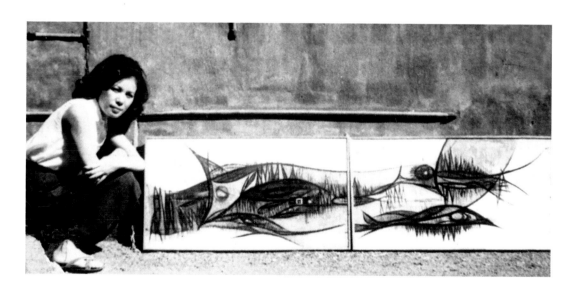

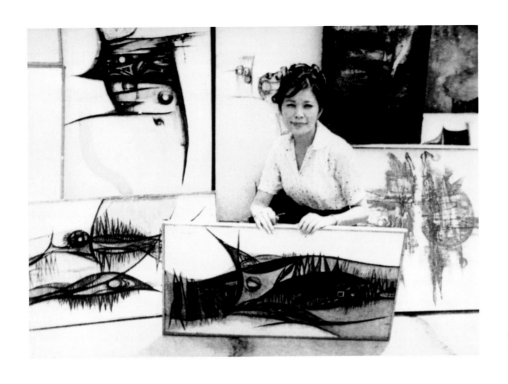

約1960年代，黃潤色與早期
作品合照。

由於環境與個性的格格不入，我鼓起勇氣，寫信給當時人已在
臺灣田邊製藥公司擔任主管秘書的黃潤色老師，告訴她我在家
鄉實在待不下去了，想上臺北找工作。後來我接到黃老師回
信：「既然如此，那就上臺北試試看吧。」幾經轉折，我終於
到了臺北，黃老師抽空幫我和陳登科兩個鄉下孩子在三重長樂
街某五金工廠找到了一份學徒的工作。好不容易熬過了艱苦的
初中三年，接著我直升延平補校高中部，黃老師因此而感到高
興與欣慰，問我希望得到什麼禮物，我直言希望
能配戴隱形眼鏡，結果我一償宿願。

大約高二時，黃老師準備回彰化故鄉，她的早期
美術畫作，由我伴隨卡車司機接送到彰化。這些
近半世紀的瑰寶，被臺北美術館典藏組發掘蒐集
收購並加以展示，可謂明珠見世、光耀藝壇，筆
者身為她的學生，也深感與有榮焉。

黃潤色參加省立彰化社會教育
館舉辦之水彩寫生比賽獲得優
勝。

教學之餘，黃潤色也持續創作；擔任烏日國小教
職期間，作品多次獲得全省教師美展入選，甚至在1959
年，還獲得第1屆「鯤島書畫展覽」第一獎的榮譽。

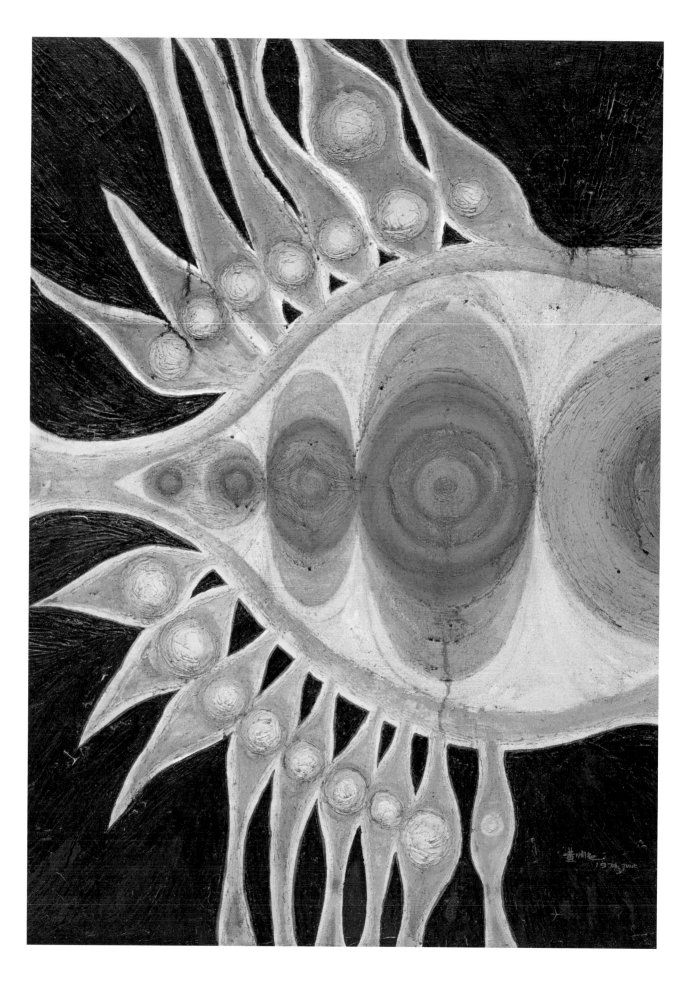

2.
拜師李仲生，成為現代畫壇女尖兵

我跟李仲生老師研習繪畫創作的方式，不是跟其他學生一樣在咖啡館上課，而是在一間久已失修的舊小客廳裡。這間客廳座落在彰化中正路一幢遠房親戚的後院。在開頭，老師先講述一些前衛繪畫的概念、理論，以及世界畫壇的潮流趨勢，引導我無形中跟著他走進一個新的繪畫世界；並依照自己自發的意念探索屬於自己面目的東西。——黃潤色

黃潤色為了追求創作上的突破，經過畫家倪朝龍的介紹而求教於李仲生，1960年進入李仲生門下，以一對一的教學方式接受現代藝術觀念引導。李仲生曾於1931年參與常玉、龐薰琹等人組成的「決瀾社」美術團體，次年赴日本進入川端畫學校，後來考入東京日本大學藝術系西洋畫科，並於「東京前衛美術研究所」和日本前衛藝術家切磋學習。他從當時引入的歐洲立體派、超現實主義、抽象藝術的思潮中吸取養分，因此他的繪畫風格和藝術理論都傾向於超現實精神性和抽象化藝術觀念，教學注重學生個性的自主表現。黃潤色在自述中提到她接受李仲生的指導獲得很大啟發。在李仲生著重於透過素描練習與思想啟發的不斷引導下，黃潤色脫離了寫實描繪，而從直覺和想像力出發，著重精神意識與內在心緒表達，運用自動性技法，轉向抽象風格的繪畫創作。

[本頁圖]
1974年左右，黃潤色與其畫作〈作品74-Y〉合影。

[左頁圖]
黃潤色，
〈作品74-Y〉（局部），
油彩、畫布，94×74cm，
1974。

【關鍵詞】李仲生（1912-1984）

李仲生被尊稱為「臺灣現代藝術導師」。

1912年11月11日，李仲生出生於廣東韶關市的書香家庭。十七歲進入廣州美專西洋畫科學習。廣州美專尚未畢業，就轉往上海習畫。1931年入上海美專繪畫研究所進修，接觸日文版現代藝術畫冊，翌年9月參加第1屆「決瀾社」展覽，後即東渡日本，1932年於川端畫學校學藝。1933年考入東京日本大學西洋畫科，並入東京前衛美術研究所夜間部。1935年加入東京前衛美術團體「黑色洋畫會」。1937年返回廣州。1943年起任重慶的國立藝專西畫系講師三年。1949年抵臺，任臺北第二女子中學教員，教授國畫及國文。1951年任政工幹部學校美術組兼任教授，並在安東街設立「前衛藝術研究室」。1957年遷居彰化，任彰化女中美術教師，1984年病逝臺中。1985年「李仲生現代繪畫文教基金會」成立。2014年12月，彰化女中「李仲生紀念廣場」正式啟用。

李仲生從1953年開始，每星期天在咖啡館、茶館舉辦講座，門生先後有一百餘人。他以獨特而前衛的教學方式，傳揚藝術理念，影響了包括蕭勤、霍剛、夏陽、吳昊、朱為白、黃潤色、鐘俊雄、倪朝龍等眾多藝術家。李仲生是一位出身學院教育的藝術家，然而他的創作觀念，卻是反「學院派」的；他的教學方法自由開放，著重啟發。

李仲生攝於畫室中的身影，背後為其畫作。

座落於彰化女中校史館旁的李仲生紀念廣場，設置有李仲生的抽象作品壁畫與創作格言手跡。圖片來源：國立彰化女子高級中學提供。

1960年，在楊啟東的引薦下，黃潤色轉往臺中市篤行國小任教，直到1963年。任教臺中市的學校後，黃潤色結識了更多臺中畫家，包括當時以版畫創作知名的同校教師倪朝龍（1940-）。

向李仲生習藝

倪朝龍建議黃潤色追隨李仲生習藝。李仲生是廣東人，早年留學日本，參與「黑色洋畫會」等前衛藝術運動，也是中國最早現代繪畫團體「決瀾社」的成員。來臺後，曾與朱德群（1920-2014）、趙春翔（1910-1991）、林聖揚（1917-1998）等人舉辦「現代繪畫聯展」於臺北市中山堂。1957年，李仲生的「安東街畫室」弟子，組成「東方畫會」並推出首展，之後李仲生避居彰化；先在員林中學（今員林高中），後轉彰化女中；也成為臺灣現代繪畫運動南下擴展與傳播的重要力量。

即使有出身彰化女中的因緣，但黃潤色在多次拜訪中，都遭到李仲生的婉拒教學；因為李仲生看見這樣一位家室良好、相貌清秀的女孩，實在懷疑她有投身現代藝術追求的必要與決心。

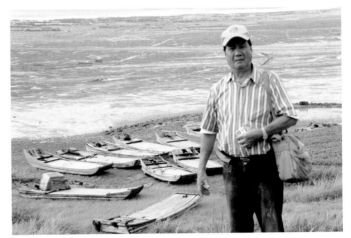

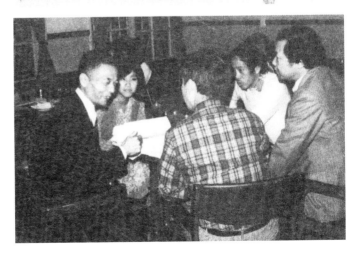

[右頁上圖] 畫家倪朝龍身影。
[右頁中圖] 倪朝龍，〈王宮漁村〉，木刻水印，2014。
[右頁下圖] 李仲生在咖啡館教學時的神情。

李仲生親筆書寫的繪畫思想自
白。

邁向抽象繪畫新世界

但在黃潤色持續拜訪求教後，李仲生終於應允接受這位外貌溫婉、
內心堅毅的女孩為學生。而向李仲生學習，這是和黃潤色之前所學習完
全不同的思維系統，這段師生之緣，開展了黃潤色對「現代繪畫」理論
的認識與創作；也在李仲生老師的鼓勵、指導下，逐漸發展出她個人獨
特的抽象繪畫風格。

李仲生的教學，是臺灣現代畫壇的一項傳奇，美術史家甚至稱美：
李仲生的教學，培養出的藝術家，不輸一所專業的美術學校。

石膏像教學不是李仲生教學的基礎，卻是考驗學生誠意與耐心的試
金石。在一段時間的考驗之後，正式展開教學，便將地點轉往八卦山下
的咖啡室與茶室。一杯咖啡或一壺茶，開始了「咖啡室中的傳道士」的
李氏教學，從西方現代藝術的發展，聊到現代繪畫創作的精神。

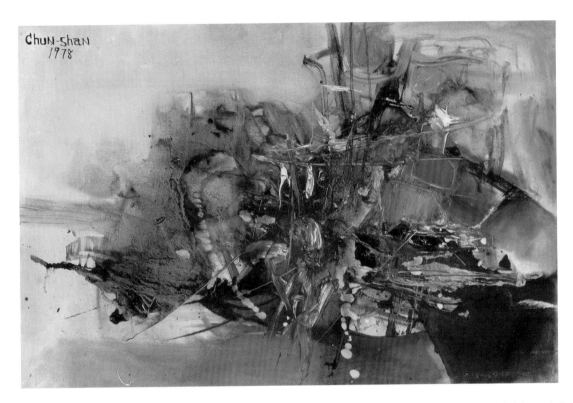

流動、連續、迴轉、婉約的線性構成

現代藝術的創作,要有現代藝術的技巧與素描,但不同於傳統繪畫的素描,而是一種精神性的表現。現代繪畫不是一般傳統學院的「畫圖」,而是自我內在的發掘與建構。李仲生要求學生放棄傳統的「美術」訓練,不受既定概念和大師的影響,回到自我,找到自己;他往往要求學生繪作大量的素描,不要有畢卡索(Pablo Ruiz Picasso, 1881-1973)的影子、不要有馬諦斯(Henri Matisse, 1869-1954)的影響,要有自己的樣貌。既不讓學生看見自己的創作,更不容許學生之間彼此的影響。

當學生被逼到走投無路,故意「亂畫」、「亂塗」時,這時反而得到李仲生的讚美:「很好!很好!有自己的樣子!」、「就這樣繼續畫下去!」事實上,這正是一種屬於潛意識的「自動流露」技法。

黃潤色正是在這樣的引導下,逐漸發展出自我獨特的風貌,那是一種流動、連續、迴轉、婉約的線性構成。

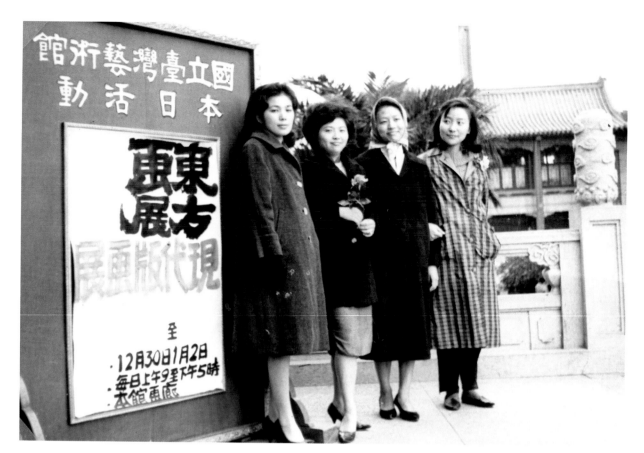

1963年，黃潤色（左1）與友人於國立臺灣藝術館「東方畫展現代版畫展」會場外合影。

進入獨立創作的里程

　　1984年左右，黃潤色回憶這段受教期間說道：

> 我跟李仲生老師研習繪畫創作的方式，不是跟其他學生一樣在咖啡館上課，而是在一間久已失修的舊小客廳裡，這間客廳座落在彰化中正路一幢遠房親戚的後院。
>
> 在開頭，老師先講述一些前衛繪畫的概念、理論，以及世界畫壇的潮流趨勢，引導我無形中跟著他走進一個新的繪畫世界；並依照自己自發的意念探索屬於自己面目的東西。這段受李老師啟蒙的時間，也正是我年輕氣盛、對學畫最專注最熱衷（中）的時期；因此，上課風雨無阻，得以逐漸啟發了我潛在的敏感，開拓了自我的繪畫世界的視野。當我離開了教書生涯到臺北時，即開始進入獨立創作的里程；並正式加入了李老師的學生們所組成的東方畫會。

[右頁圖]
黃潤色，〈作品84-Y〉，
油彩、畫布，160×112cm，
1984。

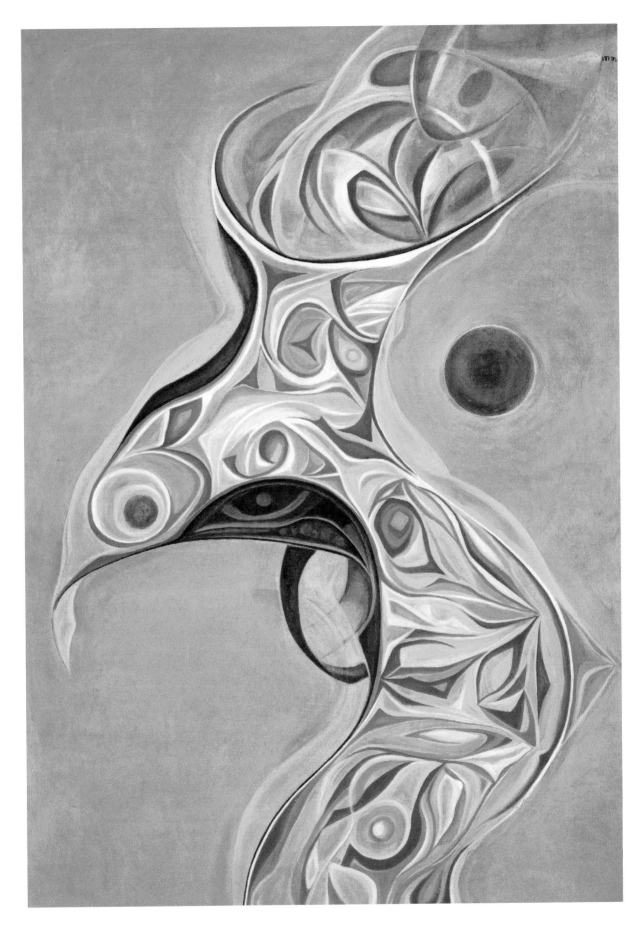

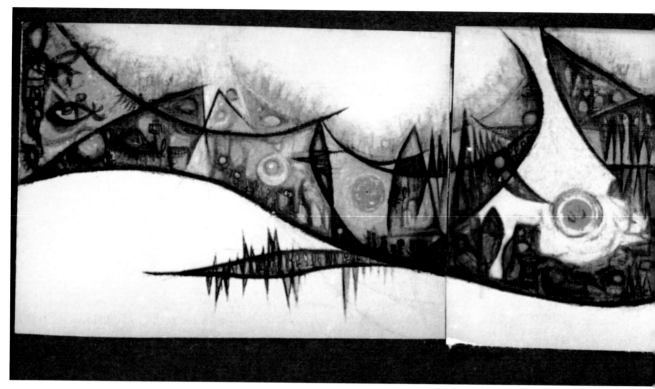

黃潤色1964年作品,為〈作品64-B〉之原貌(P.52下圖),如此圖所示,作品最初為三幅一組,之後右幅遺失。

1965年,東方畫展的畫冊封面。

1981年,「東方畫會」與「五月畫會」二十五週年聯展時出版的畫冊封面。

[右頁下圖]1965年,東方畫展畫冊中刊登會員黃潤色簡介的頁面。

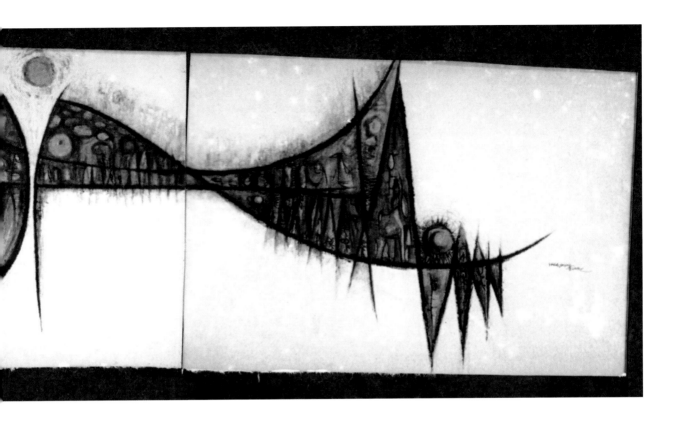

的確，在李仲生重視不斷地透過精神性素描的練習與思想的啟發下，黃潤色逐漸以直覺和想像為出發，透過自動性技法，著重精神意識與心緒的表達，形成作品。

不過，這段期間，做為學校的美術老師，黃潤色持續參加了一些民間主辦的美術展覽，並獲得獎項，包括：第2屆「鯤島書畫展覽」第二獎（1960）、第8屆「中部美展」特選獎（1960）、第9屆「中部美展」佳作獎（1961）等，也參加了現代畫家聯展於基隆青年育樂中心。

黃潤色
一九三七年生於臺灣臺北，東方畫會會員，曾參加一九六五年中日美術交換展，第五屆全國美展。作品曾在國內外展出。

鍾俊雄
一九三九年生，臺灣省臺中市人，東方畫會會員，現代版畫會會員，作品曾在東海大學藝術中心，中日交換美展，美國等地展出。

李元佳
一九三二年生於廣西，東方畫會創辦人之一。現居意大利，為國際威羅圖"Punto"藝術運動發起人。作品曾在第四屆全國美展、歷屆現代版畫展，近在意大利各地舉行個展很多次。

李錫奇
一九三八年生於福建金門，現代版畫會會員，東方畫會。作品曾參加五、六、八屆巴西聖堡羅國際版畫展，第一屆巴黎國際青年畫展，第三屆香港國際沙龍展，慈大利中國現代藝展、歷屆全國美展，中華民國文化訪問團非洲巡迴展。一九六四年代表中華民國出席日本東京第四屆國際版畫會議。

李文漢
一九二八年生於安徽，幼小即能畫畫，天才奇特，得當時藝術大師劉獅游采賞識，賞勵全免費就讀其上海美專。一九四六年畢業，並在日本東京第一屆亞洲美展，香港國際藝展，巴西聖保羅第五、六屆雙年季國際藝展，意大利、羲大利佛洛倫斯、米蘭、美國紐約、西德等地展出，作品曾為羲大利藝術館、泰國皇家藝術館收藏。

歐陽文苑
一九二六年生於四川，國立杭州藝專畢業，東方畫會會員，現在巴黎，為職業畫家，曾在臺北、美國紐約等地舉行個展數次，一九六五年在巴黎舉行個展，其作品為歐、美人士收藏。

席德進

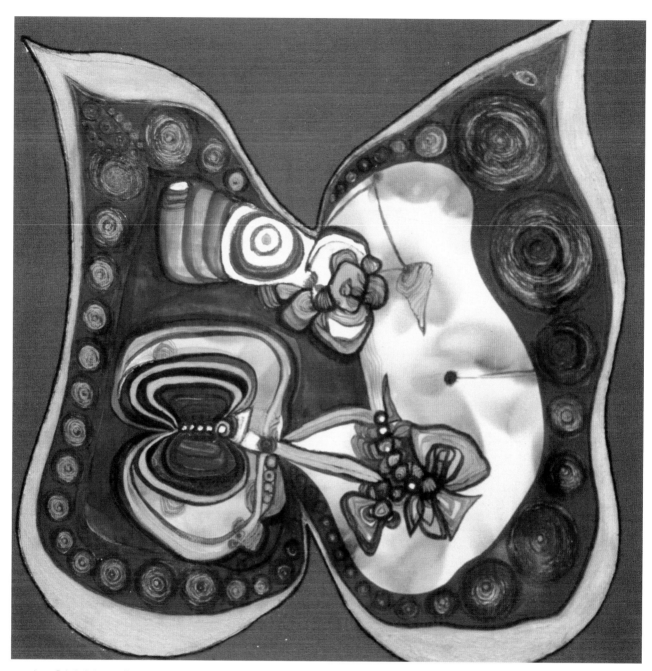

1981年，「東方畫會」與「五月畫會」二十五週年聯展畫冊中，刊登會員黃潤色1980年的油畫作品。

[右頁上圖] 黃潤色，〈作品83-Q〉，油彩、畫布，110×158cm，1983。
[右頁下圖] 1965年，東方畫展畫冊中刊登會員黃潤色的畫作。

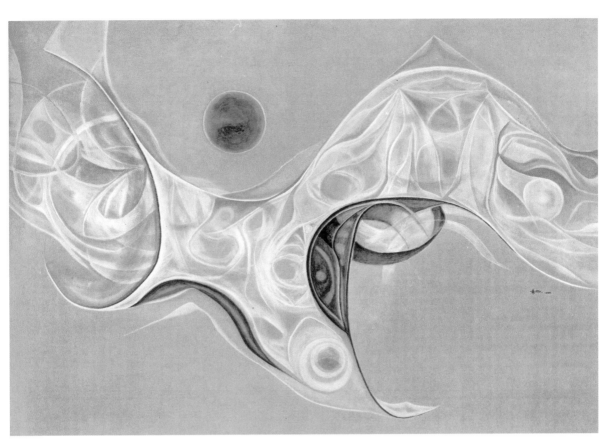

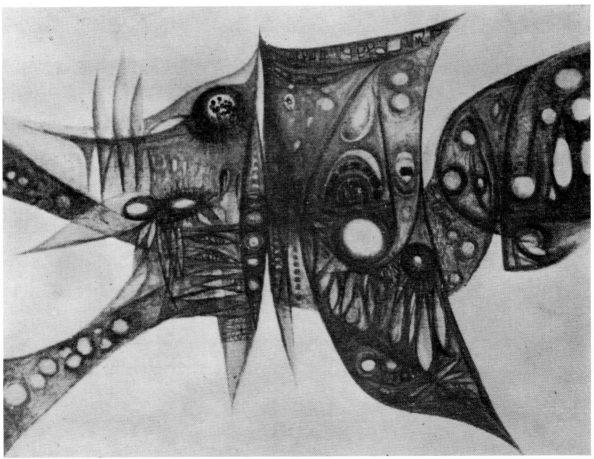

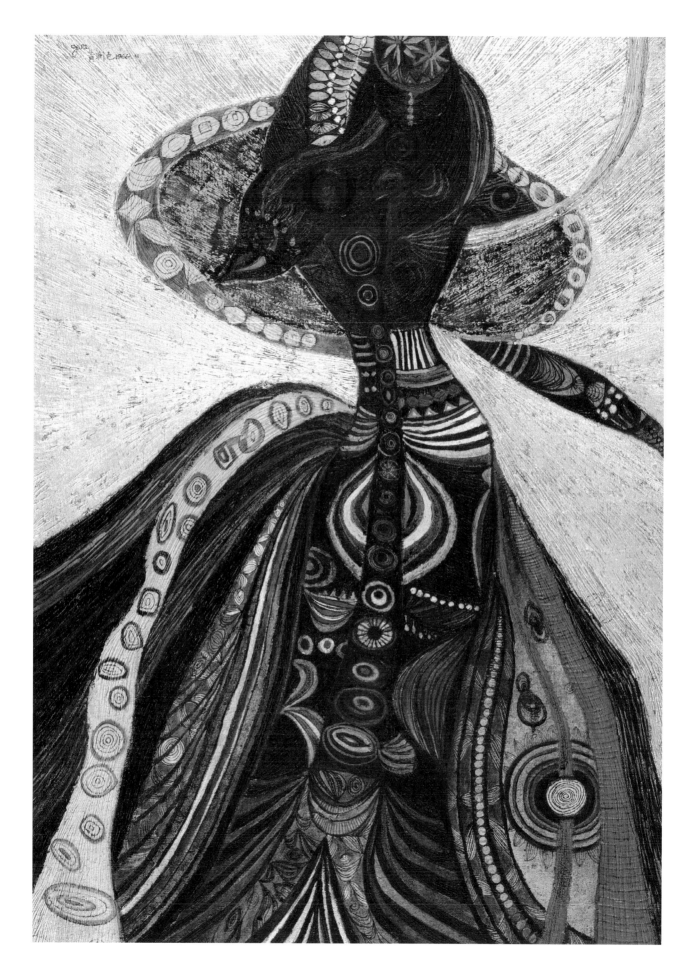

3.

「東方」最美麗的明珠

我一向酷愛細、幽而又充滿神祕性的線條；因此，每當我著手畫一幅畫時就以線條為主幹，由少而多、由簡單而複雜，畫至自己感覺滿足為止；然後以接近我自己個性的寒色調子，透過直覺的意念表現內心的感情和思想。──黃潤色

黃潤色於1962年加入「東方畫會」，參與1962年至1969年「東方畫會」展覽與各項活動，成為「東方畫會」首位女性成員。

[本頁圖]
1963年，東方、現代版畫聯展於臺北國立臺灣藝術館舉行。前排右起：朱為白、蕭明賢、李錫奇、吳昊、黃潤色、秦松等人攝於展覽現場。

[左頁圖]
黃潤色，
〈作品66〉（局部），
油彩、畫布，94×74cm，
1966，
臺北市立美術館典藏。

最重要的發展，則是在1962年，黃潤色正式受邀成為「東方畫會」的成員，並參與歷次的海內外展出，直到1969年。她是「東方畫會」首位女性成員，甚至被當時的媒體，形容為「唯一創作純粹抽象繪畫的女畫家」。

一件創作於1962年的作品（P.42上圖），原作已不知流落何方？尺幅大小亦不詳，僅存畫作的圖版，在一種左右不完全對稱的構成中，以細緻的線條，上、下、左、右交纏組構，形成極具力量又不失空間與質感的形態，簡潔有力的簽名，落在左下方的空白處，令人印象深刻。同樣的這件作品，也曾出現在1966年與李伯威聯展的現場中（P.43上圖）。

1964年，黃潤色與其東方畫展展覽作品。

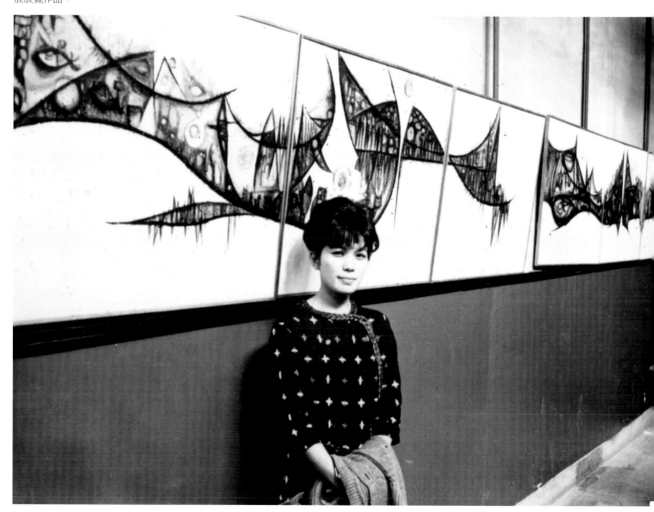

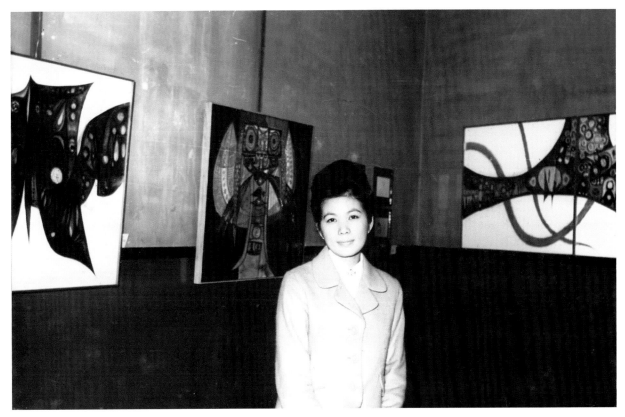

1965年12月，黃潤色攝於第9
屆東方畫展作品前。

「東方畫會」首位女性成員

　　1962年，黃潤色首次參加「東方畫會」的展出，這位畫會中唯一的
女成員，顯然成為眾星拱月的焦點，眾人聚集在她的作品前合影，背後
的那幅作品，以四聯屏的型式，在一種由近（左）而遠（右）的曲線連
綿中，展現一種空靈、婉約的氣韻（P.44上圖、45）。

　　1962年參與東方畫會展出的同時，黃潤色也受邀參加「現代版畫
會」的展出；可惜她當年的版畫作品，都沒能留下圖像資料，她曾表
示：很多作品都被日本人收藏走了。

　　隔年（1963），黃潤色為了爭取更多創作的時間，特別是方便參與
臺北的展覽，毅然辭去教職，前往臺北，以她流利的日語，擔任日本田
邊製藥公司在臺灣主管的祕書；當時這項工作豐厚的收入，既支持了自
己的創作，也襄助周邊這批追求藝術之夢的窮朋友。

1963年，「東方畫會」、「現代版畫會」聯展於臺北國立臺灣藝術館舉行。畫家們高興地合照留影，而女畫家黃潤色，永遠是男性畫家群中最美麗、醒目的一朵花。

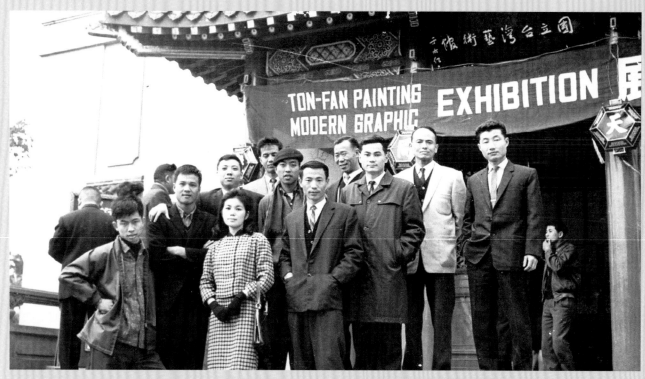

右起：朱為白、陳庭詩、蕭明賢、江漢東、秦松、李錫奇、未詳、黃潤色、霍剛、未詳、陳昭宏。

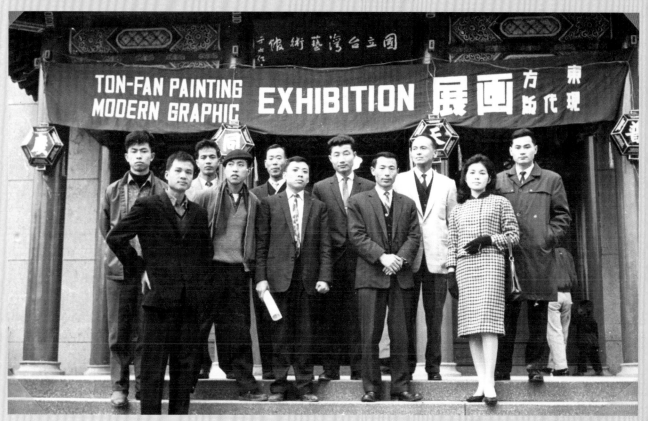

右起：蕭明賢、黃潤色、陳庭詩、秦松、朱為白、霍剛、江漢東、李錫奇、陳昭宏等人。

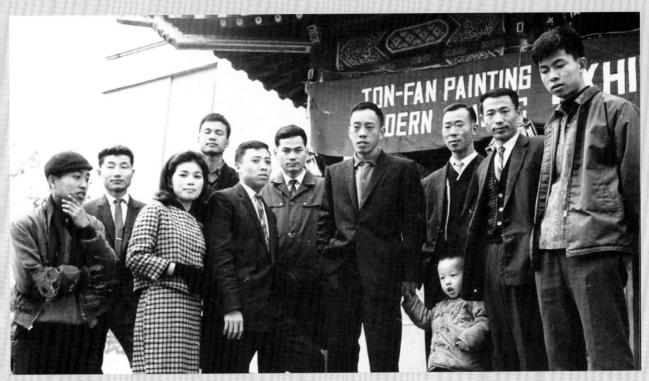

左起：李錫奇、朱為白、黃潤色、未詳、霍剛、蕭明賢、吳昊、江漢東、秦松、陳昭宏等人。

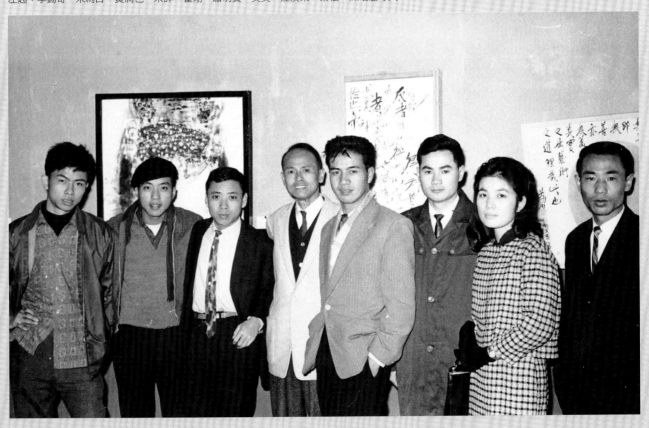

右起：秦松、黃潤色、蕭明賢、未詳、陳庭詩、霍剛、李錫奇、陳昭宏等人攝於展覽現場。

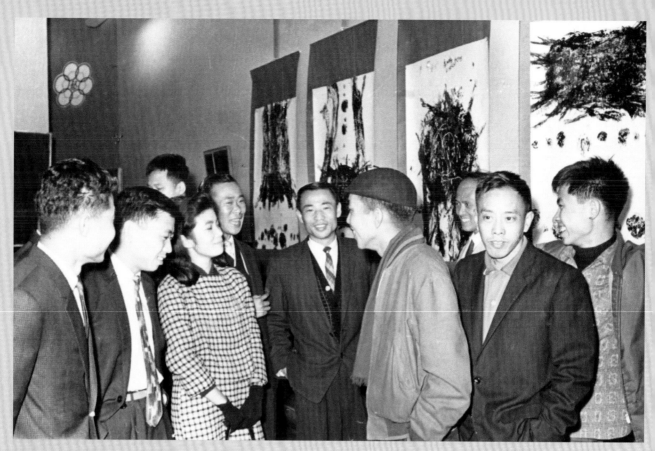

朱為白、霍剛、黃潤色、秦松、吳昊等人攝於展覽現場。

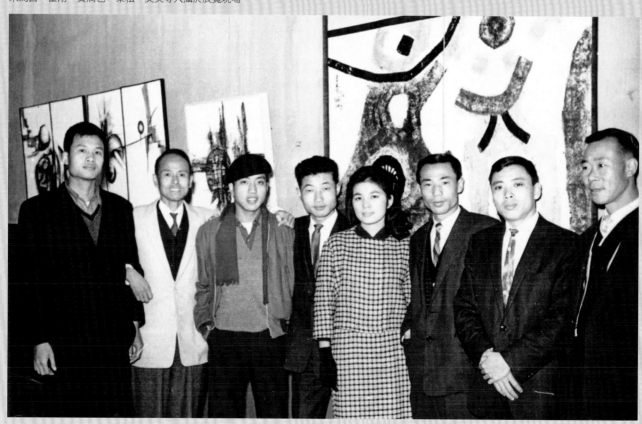

右起：江漢東、霍剛、秦松、黃潤色、朱為白、李錫奇、陳庭詩等人攝於展覽現場。

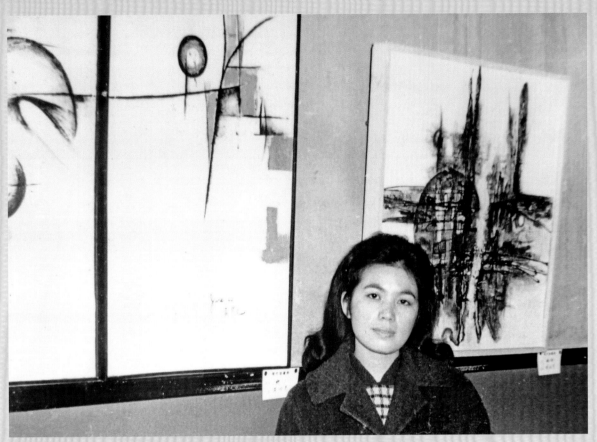

黃潤色與作品合影。圖片來源：私人提供。

秦松所繪之黃潤色（前）與自畫像（後）。
圖片來源：私人提供。

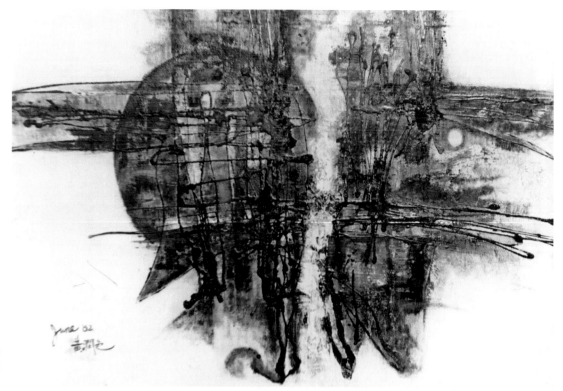

黃潤色1962年作
品，原作現已不知
流落何方。

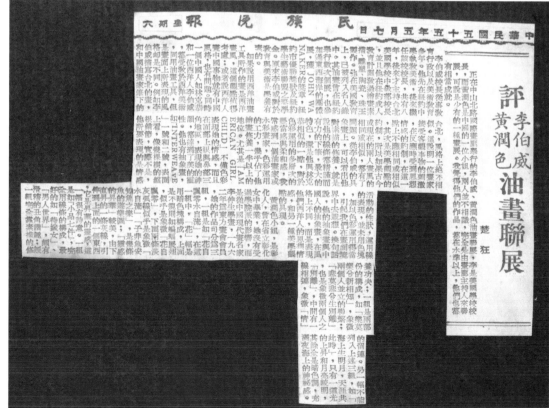

1966年5月7日，
《民族晚報》刊登
由楚狂所撰寫的黃
潤色與李柏威油畫
聯展評論。

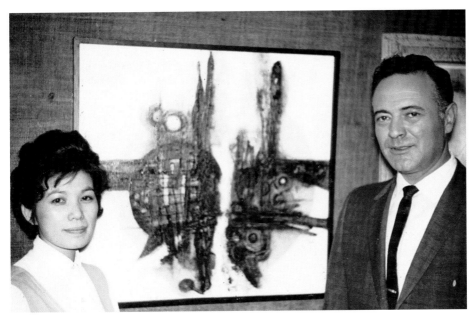

1966年，黃潤色（左）與
李伯威（右）攝於聯展現
場。

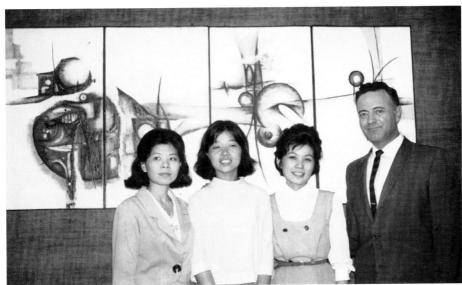

1966年，黃潤色（右2）、
李伯威（右1）與友人攝於
兩人聯展會場。

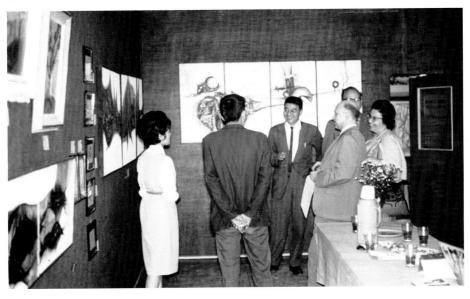

黃潤色與李伯威油畫聯展，
展覽一景。

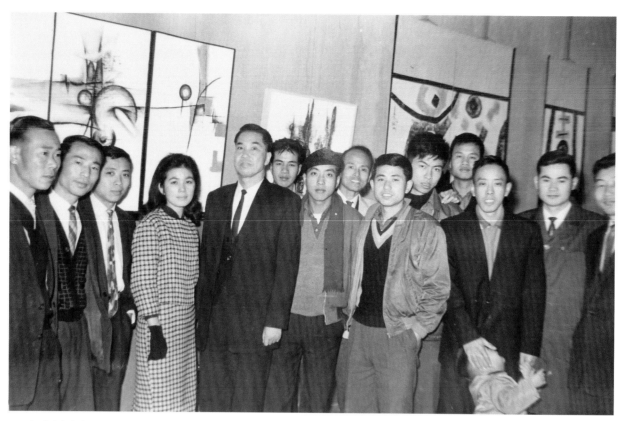

1962年「東方畫會」眾星拱月般合影於黃潤色畫作前面。左起第四人為黃潤色。圖片來源：王飛雄提供。

黃潤色於田邊製藥擔任祕書時的身影。

黃潤色身影，攝於田邊製藥時期。

[右頁上圖]1960年代，黃潤色與其1962年的作品。
[右頁下圖]1965年11月，黃潤色（左）及好友施惠雪與作品合影。

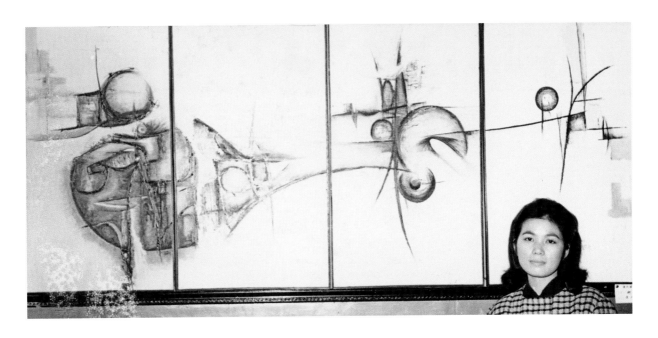

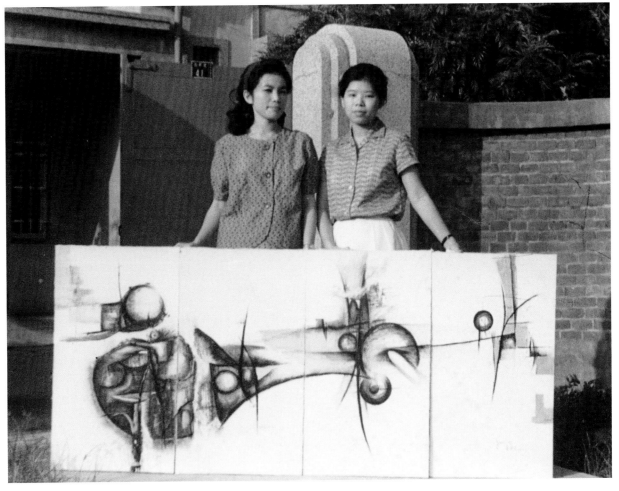

1960年代末，黃潤色（右2）
與田邊製藥同事合影。

閱讀《從異鄉人到失落的一代》

這是一個既充滿理想、卻又苦悶的年代，王尚義（1936-1963）的《野鴿子的黃昏》、《從異鄉人到失落的一代》，是這一代青年最忠實的心靈寫照；壓抑的政治氛圍，社會正在邁入大眾傳播的時代，老年人尚未交棒，年輕人抱著波西米亞式的理想，卻不知真正的目標在那裡？

臺灣現代藝術運動，剛剛經歷徐復觀（1904-1982）教授挑起的「現代繪畫論戰」，而國立歷史博物館也在1962年舉辦「現代繪畫赴美展覽預展」，廖繼春（1902-1976）、張隆延（1909-2009）、孫多慈（1913-1975）等前輩畫家都加入展出，宣示對現代繪畫的支持；但年輕的藝術家仍不知自己真正可以著力的戰場在哪裡？1963年，作為臺灣大學醫學院學生的王尚義，對生命意義的討論及因病早逝的遭遇，引起了社會廣泛的同情與討論。年齡只小王尚義一歲的黃潤色，閱讀了王尚義的文章，也激起極大的共鳴與感動，生命的意義，顯然不只在現實生活的滿足。

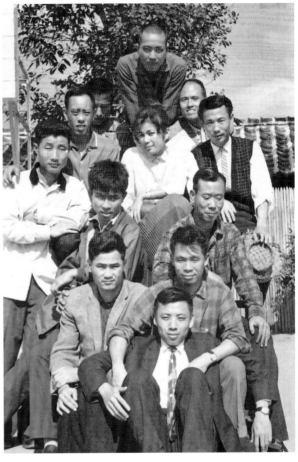

熱情參與畫會的活動

　　在「東方畫會」與「現代版畫會」的這群畫友中，黃潤色的年齡
並非最長，除陳庭詩是1913年生的長輩外，相較於「東方畫會」其他
成員，黃潤色只比李錫奇（1938-2019）大一歲，比鐘俊雄（1939-）大
兩歲，而比吳昊（1932-2019）、秦松（1932-2007）、霍剛（1932-）、夏
陽（1932-）等人，都小上近五歲；但黃潤色顯然天生老大姊的模樣，她
經常主動關懷畫友們的生活狀況，並適時地給予必要的協助。1964年，
霍剛決定追隨蕭勤（1935-）、夏陽、蕭明賢（1936-）之後，前往義大
利，黃潤色不但前往機場送行、祝福，還送了一只金戒指，囑咐必要時
就賣了它。

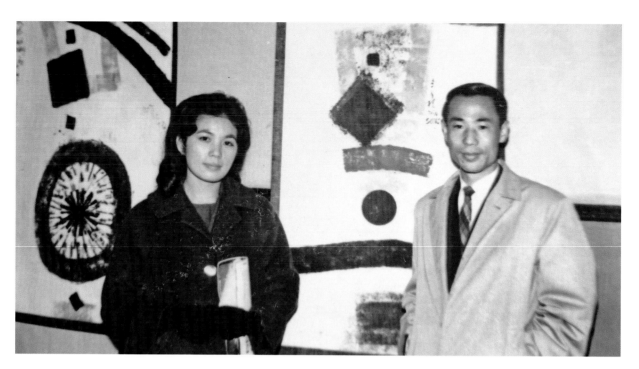

[左頁圖]
黃潤色與秦松合影於秦松畫作前。

[左圖]
黃潤色1964年到機場送行要遠赴義大利的霍剛。

[下圖]
臺灣現代藝術家群合影。左起：朱為白、蕭明賢、霍剛、秦松、黃潤色、陳昭宏、吳昊、歐陽文苑、李錫奇、江漢東、夏陽、陳庭詩。

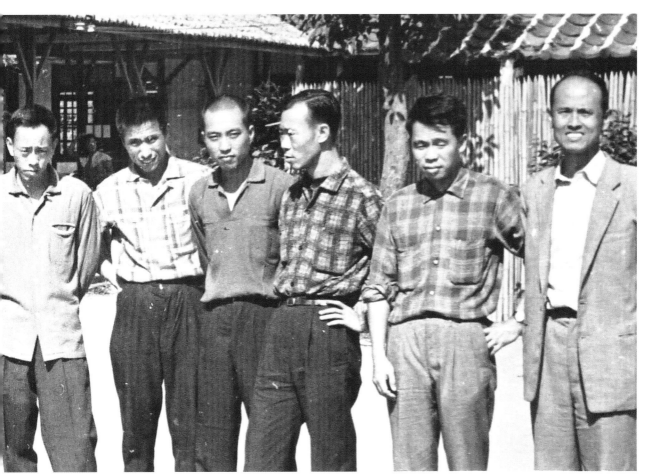

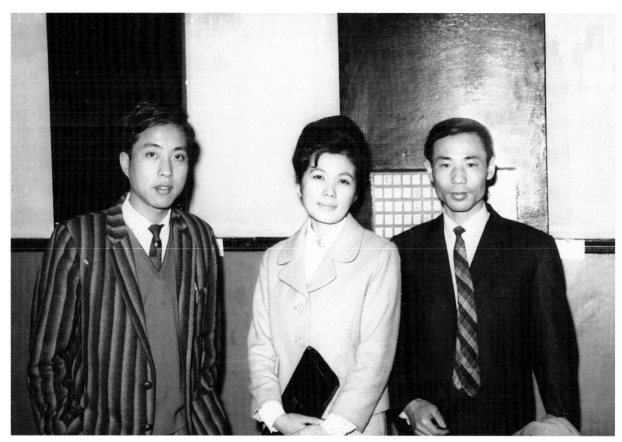

1966年，秦松（右）、黃潤
色（中）、李錫奇攝於第9屆
東方畫會展覽現場。

1963年的東方畫展和現代版畫會聯展，舉辦地點在臺北國立臺灣藝術館，參展人數眾多，相當熱鬧；裝扮端莊、氣質優雅的黃潤色，總是大合照中的焦點。

以線條為主幹，表現內心情感與思想

兩幅1964年的作品（P.52），典藏在臺北市立美術館，應是目前可見黃潤色最早且最完整的創作。以油彩、畫布為媒材，在弧形交錯的構成中，以帶著水墨層次的色彩，暗藏著許許多多細緻的圖形或符號，背景則採大量留白。〈作品64-A〉與〈作品64-B〉是以74×94公分的畫布三塊拼合而成，全長達282公分；都具一種東方、神祕的意味。這兩件作品，從簽名上看，都完成於1964年6月，可視為黃潤色此前創作的一個總集成，也是黃潤色早期作品的代表之作。

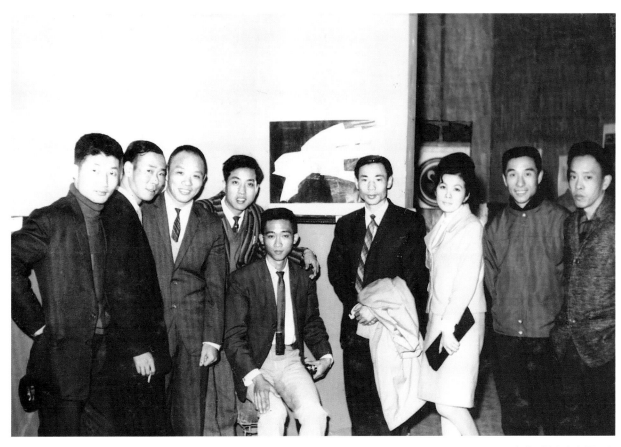

1966年第9屆東方畫展，右起：吳昊、歐陽文苑、黃潤色、秦松、鐘俊雄、李錫奇、李文漢、江漢東、朱為白。

　　促成這兩件作品在2013年入藏臺北市立美術館的該館助理研究員雷逸婷形容這兩件作品說：「〈作品64-A〉與〈作品64-B〉（1964）中的尖銳線條與精細造形，看似海洋有機生物的尾狀脊刺與鞘型的流線伸展，抽象符號般的超現實感，流露出潛意識的探索與幻想，整體偏好以藍色統合畫面。」具體檢視這兩件幾可視為姊妹作的早期佳構，前者是以一種外向如刺的線條、延續伸展；後者則以向內包容的曲線，展現較為柔和、含蓄的意象。

　　當年知名評論家、也是畫家的黃朝湖則曾引述黃潤色的自白，描述她的創作說：「我一向酷愛細、幽而又充滿神祕性的線條；因此，每當我著手畫一幅畫時，就以線條為主幹，由少而多、由簡單而複雜，直畫至自己感覺滿足為止；然後以接近我自己個性的寒色調子，來透過直覺的意念而表現內心的感情與思想。」（〈畫壇女尖兵黃潤色〉，1967）

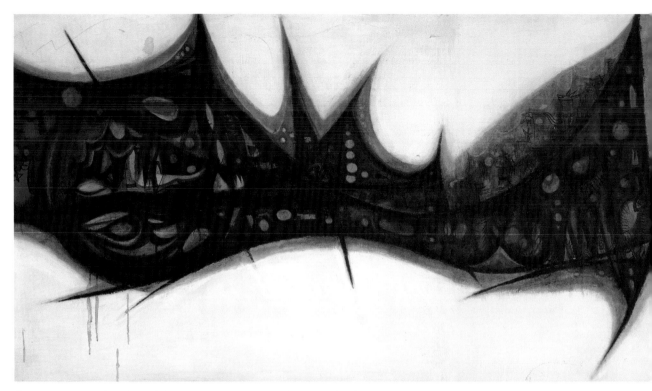

黃潤色，〈作品64-A〉，油彩、畫布，74×94cm×3，1964，臺北市立美術館典藏。

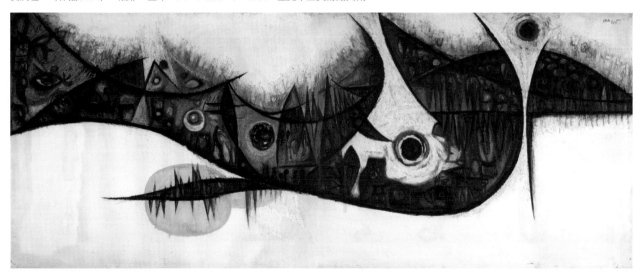

黃潤色，〈作品64-B〉，油彩、畫布，74×94×cm×2，1964，臺北市立美術館典藏。此作原為三幅一組（P.30、31上圖），後右幅遺失，故黃潤色重新落款於原中幅之右上角。

[右頁下圖] 1960年代，黃潤色與其畫幅較小的作品合影。

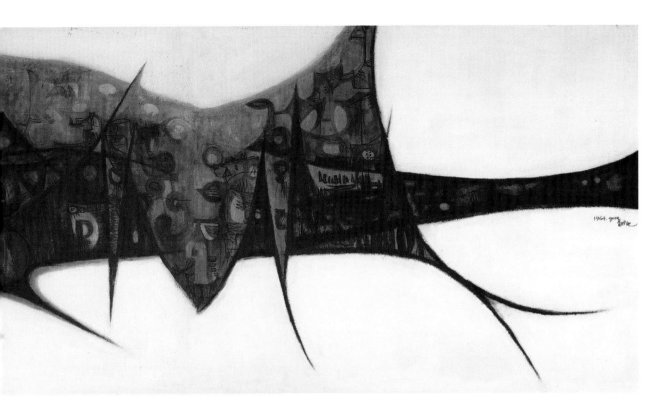

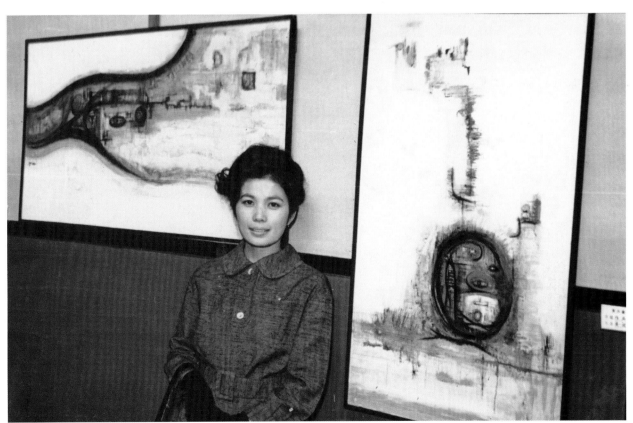

這樣的形容，應正是此前作品最佳的詮釋。
1965年之後，就未見黃潤色再有如前所揭的巨
大畫幅作品，且多為單幅的創作，尺寸也都為
74×94公分左右的規格，或立或橫。這種格式，
一直持續到1976年。

　1965年以後黃潤色的作品，捨棄之前純粹細
線的構成，而代之以較具象徵意味的圖形。如：
1965年的〈作品65-A〉（P.56、57），在一個看似人形
的構成中，身上充滿了一些類似眼睛的圖形，而
背景也有一些正圓與橢圓的圖形散布。這樣的構
成，完全來自藝術家創作時的潛意識流露，即使
藝術家本人也不見得能自我解釋，更不必解釋；
但這種來自內在的精神性或創作動力，卻是十分
必要且重要的，否則「現代繪畫就會流為圖案設
計了！」（李仲生語）

〈作品65-A〉日後由高雄市立美術館典藏，從目前作品的面貌，相較於當年作品的圖版，可以發現：黃潤色經常有更改作品的習慣，比如原貌中人物背後的圓形背景，後來被較單純的方形所取代；而原本頭髮尖形的髮梢，也被改成方形的截斷；同時，原本類似翅膀的雙手，也被完全捨去，代之以較抽象的圖形。

同年（1965）的〈作品65-B〉（P.58），在看似也像一位半身少女的構成中，深沉的色調，和肩後如尖刺向上飛揚的飄帶，都讓人有一種被壓抑的感覺。東方之友、也是當時的評論家、詩人楚戈（1931-2011）就大膽指出：黃潤色的作品充滿了「性的苦悶」；他說：「她的油畫是利用女性審美之直覺，把夢魘和恐怖透過女性之柔情予以美化。其作品乃一帶有神經質的藝術家，把

【關鍵詞】楚戈（1931-2011）

楚戈，本名袁德星，湖南人。在戰後臺灣現代畫壇是一位傳奇人物，集詩人、作家、藝術評論家等角色於一身，是一位在視覺領域生活的藝術家，他創作水墨、油畫、版畫、插畫和雕塑，他同時也是中國古代藝術，特別是青銅器的傑出研究學者。

才氣縱橫的楚戈，左手寫詩，右手畫畫，旺盛頑強的生命力，不僅戰勝鼻咽癌病魔，還創作出大量豐沛多變、充滿生命力的藝術作品。另一方面，他一生寫作不輟，編著有《審美生活》、《龍史》等多種書冊。其創作是直覺、直觀、直接反映他所思、所想、所感、所慾。他堅持東方藝術的美感價值，凸顯水墨精神在中國藝術發展中的革命性與永恆價值。

楚戈，〈山之變奏〉，水墨設色、紙本，46×61cm，1984。

楚戈手持他重要的著作《龍史》合影。

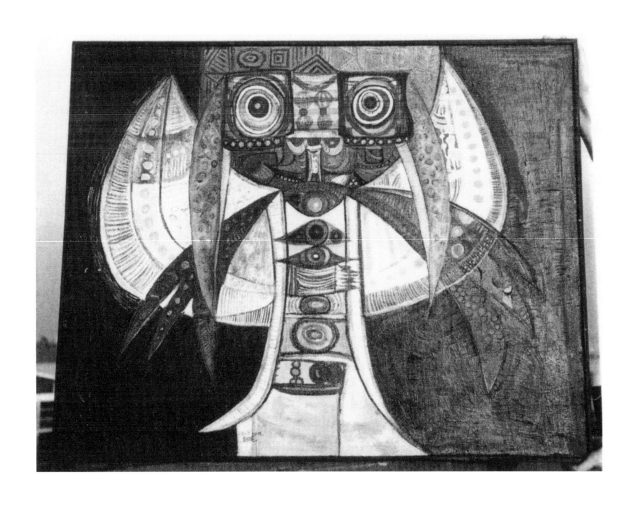

黃潤色〈作品65-A〉1965
年展出時原貌。

自我囚禁於自我之內的不自覺之反映，尤其其素描，均可稱之為『美麗的苦悶』。」

　　楚戈的評論，純粹是作為觀眾的一種意見表達，黃潤色對這樣的評論，或許並不認同，甚至為此生了一陣子的悶氣；但一如她向來的修養，未曾有過任何的抗議，抗議不是黃潤色的生命風格。她孤獨且堅持地面對自己的創作，她曾說：「我不願意畫那些醜惡的。」因為在家庭遭遇巨變的時刻，她看盡了人性的醜陋。面對楚戈的評論，誠如楊蔚在〈赤裸的嬰兒之夢〉（1965）文中的描述：她唯一的反應，「是在那張蒼白得憂鬱的臉上，抹上輕輕的一絲淡笑。」

　　1966年，〈作品66〉（P.34）日後也是由臺北市立美術館典藏，雷逸婷形容這件作品：「以纖細流暢的硬筆線條表現女子形體，白色背景以畫

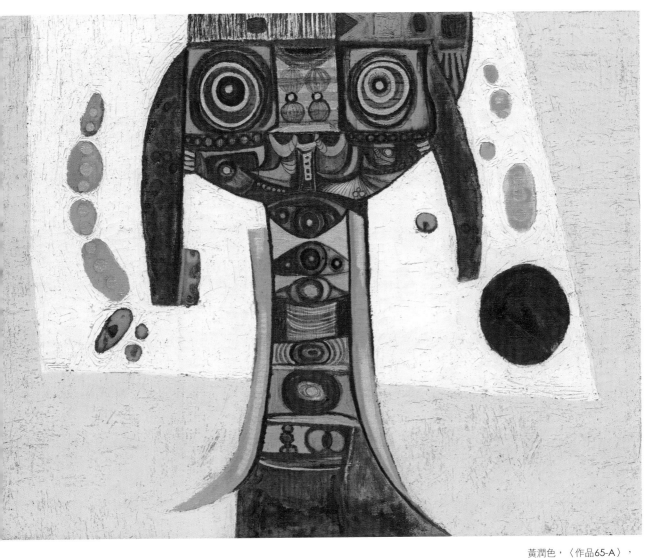

黃潤色，〈作品65-A〉，
油彩、畫布，74×94cm，
1965，
高雄市立美術館典藏。

刀細細綿密地向外放射，彷彿有股執拗堅定的力量，自我象徵的意味濃
厚。」

　　另有〈作品66-B〉（P.59）及〈作品66-C〉（P.61），都是以一種細密的線條，
組構成具流動與生命力的構成。前者在一個綠色的圓形構圖中，似乎蘊含
了許多植物的葉片，或是精微細胞的聚集，蠢蠢欲動，相互推擠；而此圓
形，偏偏又被拘束在一個類似幾何分割的黃色區塊內。後者則是在一個較
少見的黑色方形中，有著一些如化學實驗或機械構成的管狀結構，似乎有
些氣體、水分，或機械聯動，正在其間運作、循環，引人好奇。

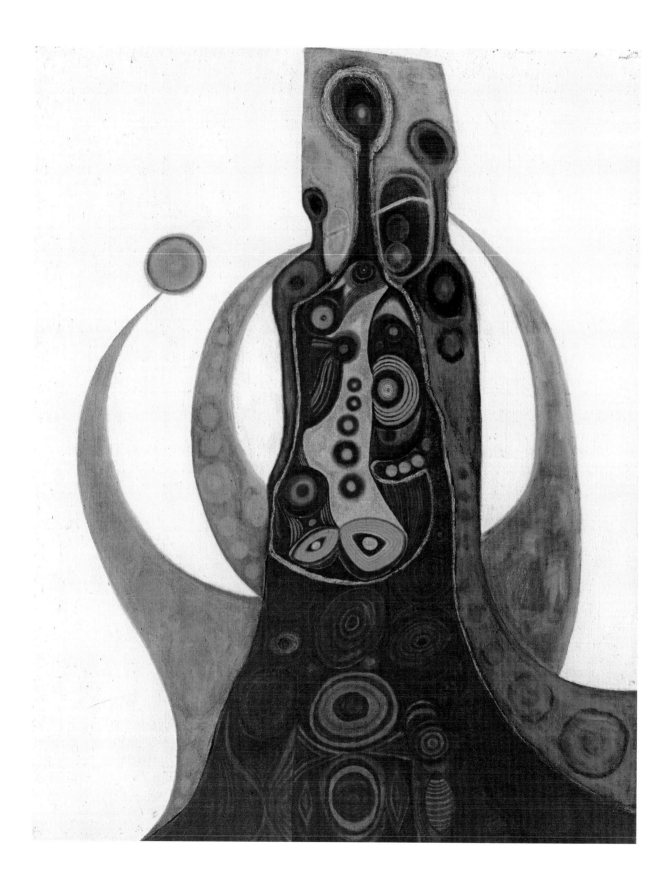

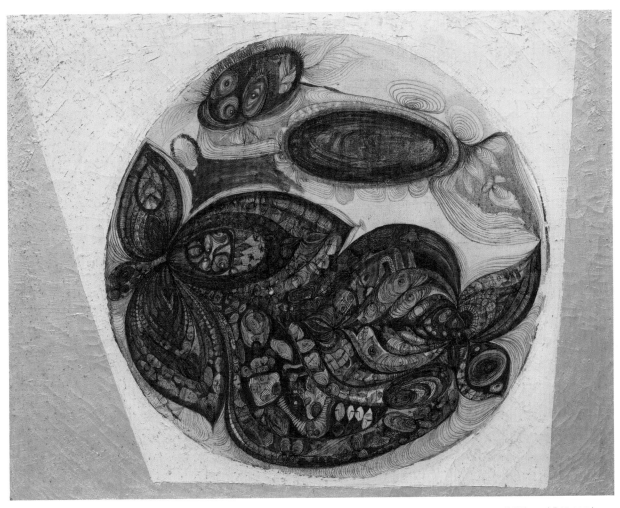

〈作品66-B〉日後由高雄市立美術館典藏，在該館2014-2015年度的
《典藏目錄》中，由研究員張艾茹執筆的介紹文，是如此描述：

> 畫面主要由圓、三角與四邊的幾何圖形，以及圓形內部各種有機
> 圖案、線條與色彩等兩種樣式組成；在繪畫的形式、構圖與表現
> 法上，不具敘事與主題性，然而呈現著清晰具體的對照特質。整
> 體來看，中央大圓具有堅定的主體意義，並自此處形成一種與外
> 圍區域有所區分的狀態：形式及肌理的繁複與極簡、空間上的
> 立體與平面化、色彩層次的變化與幾近無調性的對比。在中心
> 圓內，豐富的碎形圖案與弦形線條，統一在類似葉片與蛋形圖樣

中,衍生與湧現式的韻律節奏,則驅動單調的圖面成為平緩旋轉的彩球。我們嘗試回歸60年代的作者,可以發現作品與生活的連結相當直接,在一定程度反映了現實的困境、環境的制約與生命的挫折,以及創作帶來的精神超越、想像與希望。

投入現代繪畫的高峰期

這年(1966),她與士林臺北美國學校校長李伯威聯合展覽於臺北國際畫廊;當年展出的海報上,就是一幅由黃潤色執筆的線性素描。（P.62上圖）

隔年(1967),再參加現代畫家聯展於臺北海天畫廊及文星畫廊等,顯然這是黃潤色全力投入現代繪畫創作的一個高峰期。當年「為現代畫搖旗吶喊」的藝評家、同為臺中人的黃朝湖,就在一篇名為〈畫壇的女尖兵黃潤色〉的評介文章中,稱美她的創作說:「她的畫,是抒情的、夢幻的和詩意的,帶有極多的抽象性與超現實內涵;以藍色調的偏好來結構畫面的氣氛,線條是她畫中的生命,在線條的自由揮轉中,她賦予畫面一層神祕的律動感,也賦予一種東方的玄想趣味,雖不附加任何說明,但已能激起觀眾內心的共鳴,而沉緬在幽靜的抽象美中。」

〈作品67-A〉（P.63）是1967年僅見的一件創作,在藝術追求與現實生活中,黃潤色顯然也面臨極大的矛盾與掙扎。這件作品,日後由高雄市立美術館典藏,在研究員張艾茹撰寫的介紹文中,如此形容此作:

人美、畫美,黃潤色說:
「我不願意畫那些醜惡的。」

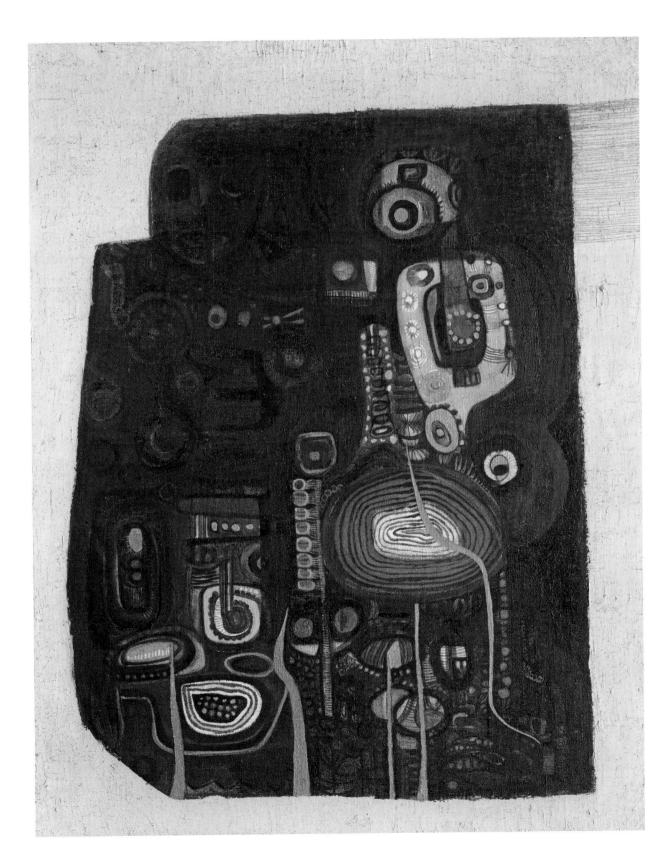

1966年，黃潤色與士林美國
學校校長李伯威於臺北國際畫
廊舉行油畫聯展，圖為黃潤色
素描作品。

我們觀看畫作時，初步的視覺感應由兩組對照映像構成：單純的
平塗畫面與交織著變化的抽象圖案；無明顯調性的灰白畫地與不
同明度的藍綠冷色系。此作在構圖、色形與情緒氛圍上，仍延續
著〈作品66-B〉（P.59）的風格。中央抽象圖案布滿屬於意識內層的
碎形符號與某些具辨識性的圖形，最後經由吊鐘式形體與藍綠暗
沉的色彩統整起來，鐘體上方、升起手掌與尖銳的手指，輕按住
纖細如浮游生物、風媒植物或者氣球般的飛行體，畫面融合了自
然形式與想像意味。作者三十歲繪製此作時，生活與心靈同陷困
境，良好的出身教養與含蓄個性，讓嚴峻的壓力只有在藝術的表
現中，才能擺脫束縛與桎梏，創作中受到鼓舞的直覺和想像力，
藉著超越理性與邏輯的自動技法，找到真正的自由與希望。

　　1967年的〈作品67-A〉，是歷來最具抒情與愉悅特質的一件作品，
在看似花、手、鐘……的造型中，黃潤色的生命，似乎面臨新的轉折。

[右頁圖]
黃潤色，〈作品67-A〉，
油彩、畫布，
94×74cm，1967，
高雄市立美術館典藏。

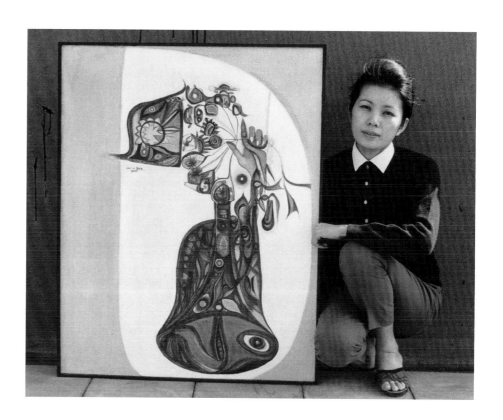

1970年代，黃潤色與
作品〈作品67-A〉合
影。

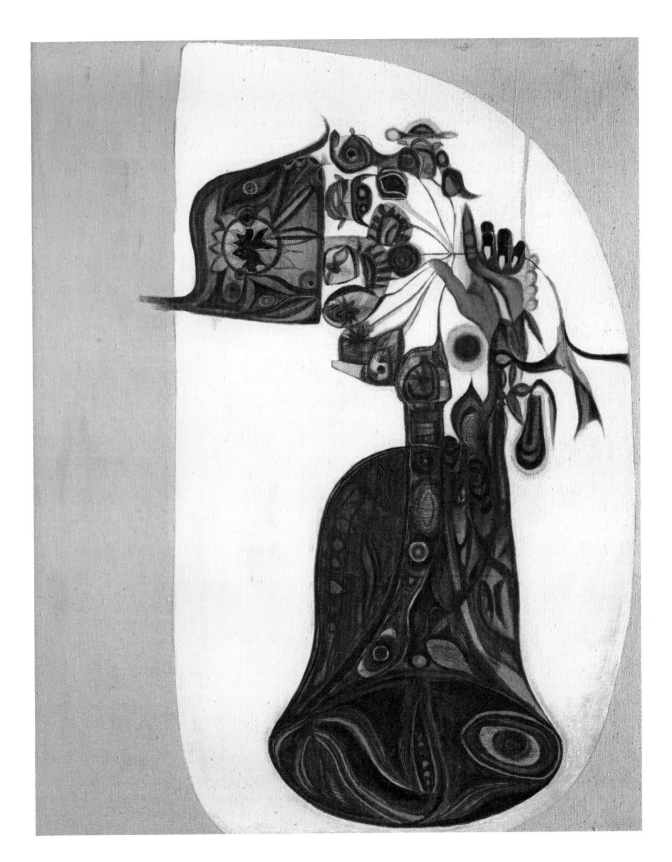

4.

嫁為人婦、持續創作

黃潤色在臺北參與東方畫會展覽、現代版畫展、現代畫家聯展、中日美術交換展、第5屆全國美展等藝術活動大約八年之久。她最後參展東方畫會展覽，是1969年11月在臺北市南海路國立藝術館的第13屆東方畫展。在此前後時期，東方畫會成員相繼出國，畫會因而停止活動。

1969年，黃潤色與戴明宗建築師結婚，婚後返回彰化。婚姻與家庭的因素，她淡出畫壇，也離開在臺北藝壇的活動。不過，她並未中斷繪畫的創作，利用空餘時間持續作畫。到了1980年代，兩個孩子長大時，黃潤色恢復繪畫創作的能量，重新與畫壇連結。1982年，她偕同陳庭詩、梁奕焚、鐘俊雄、詹學富、程延平、陳幸婉等畫家創立「現代眼畫會」。她創作出〈青春少女〉、〈作品74-G〉、〈作品76-Y1〉等一系列作品，呈現生生不息的創作夢想。

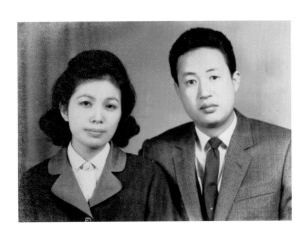

[本頁圖]
1968年，黃潤色與建築師丈夫戴明宗合影。

[左頁圖]
黃潤色，
〈作品84-R〉（局部），
油彩、畫布，60×60cm，
1984。

1969年，黃潤色與丈夫戴明宗相識並結為連理。

長期投入繪畫的創作，繪畫成為黃潤色生命的救贖，但也擔誤了她的青春，父母為此憂煩不已。轉眼間，黃潤色也已踏過三十歲的門檻。1969年，是她最後一次參加「東方畫會」的展出，畫會成員因多人出國，會長吳昊宣布畫會停止活動；同年，黃潤色與建築師戴明宗結婚，並離開臺北，遷返彰化故鄉。

戴明宗與黃潤色同是彰化人，彰化中學就讀期間，曾經受教於水彩畫家張杰（1921-2016），並與日後成為名畫家的陳景容（1934- ）同學。大學聯考時，他同時錄取臺灣師大藝術系、臺大土木工程系，以及成大建築系，最後戴明宗選擇以建築為職志。

由於對美術的喜愛與瞭解，戴明宗日後也成為黃潤色藝術創作上最重要的支持者。

結婚後的繪畫創作風貌

戴明宗也是出身於良好家庭，為人溫文含蓄，與黃潤色相識已近十年，每次造訪，不是急著找黃潤色攀談，而是以日語和未來的岳母話家常。他雖然也有日治時期男性「大男人主義」的思維與特質，但對待夫人、小孩總是輕聲細語，從未有過大聲斥責的舉動，這顯然和他的家教有關。因為戴明宗的母親，也就是黃潤色的婆婆，是臺北第三高女第一名畢業的高材生，雖然受限於當年重男輕女的觀念，無法繼續升學；但仍靠著自我努力進修，在婚後開創了助產士的學苑，成為彰化地區最知

[右頁上圖]
黃潤色與秦松（中）、朱為白（左）合影。
[右頁下圖]
黃潤色與丈夫戴明宗。

66　嫁為人婦、持續創作

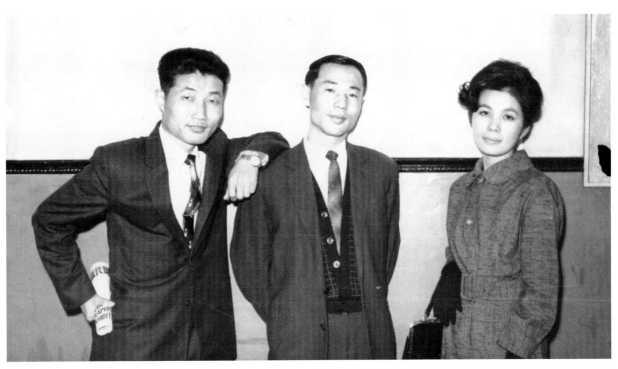

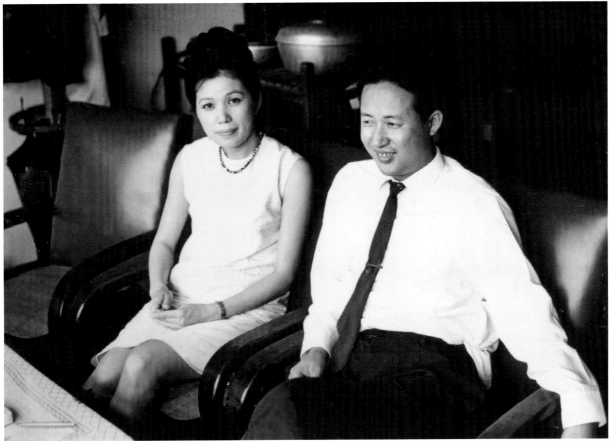

懷胎時的黃潤色充滿母性光輝。

[右圖]
黃潤色與初生的孩子合影。

名的接生婆，貢獻良多，贏得尊敬，她平常說話就是如此溫文含蓄，應是子如其母，戴明宗承繼了母親的氣質吧！

婚後的家庭生活，是一段重新適應的日子，黃潤色成為傳統婚姻生活下的一名人妻、人母，日後她接受訪問時，曾經表示：「結婚的頭十年，孩子、先生、家事幾乎佔滿了我所有的時間，只有偶爾趁家人入睡的夜晚，靜下心來作些小品畫。」

1970年，長子士峰出生；1975年，次子士評出生。幾件作於1973至1976年間的作品，可以窺見黃潤色這段期間的創作風貌。

1973年的〈青春少女〉（P.70），另名〈女人肖像〉，是25.5×20.5公分的小尺幅，首度出現明亮的黃色，猶如蝴蝶般的造型，似乎隱喻著當年青春少女的終於羽化成蝶。而1974年的〈作品74-G〉（P.71），是43公分見方的格式，以連續性的曲線，表現一種蜷曲、生長的強勁生命力。倒是同為1974年的〈作品74-Y〉（P.22），回復到黃潤色過去慣用的94×74公分的尺幅，畫出一種猶如豌豆般生長、擴張的生命力，溫暖的黃色，襯在黑色的背景上，頗為顯眼。至於1976年的〈作品76-Y1〉（P.72），更像一只展翅的蝴蝶；而〈作品76-Y2〉（P.73），則如一隻凌空飛翔的大鳥，暗示著這位藝術家永不止息的創作夢想。

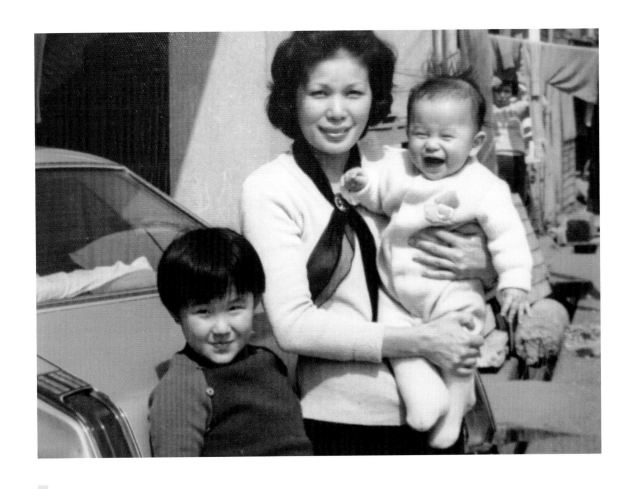

藍色的記憶、溫柔的堅毅

　　匿居彰化的這段期間，黃潤色仍不時參與中部地區舉辦的各種地區性聯展，如：每年的「春秋畫展」、「中部水彩畫展」等。

　　而就在眾人似乎即將淡忘這位曾經是臺灣現代畫壇最早的女性抽象畫家、「東方」之珠黃潤色的時刻，林惺嶽（1939-）在甫創刊的《藝術家》雜誌上，發表了〈藍的回憶——記女畫家黃潤色〉（1975.11）一文，重新喚醒了人們對這位憂鬱卻又溫柔、婉約的傑出藝術家的記憶。

　　林惺嶽是臺中人士，早年失怙，曾與黃潤色同在楊啟東的畫室學畫；國立臺灣師大美術系畢業以後，回到中部教書，黃潤色對這位充滿才氣的小老弟，有一份特殊的關照之情；彼此也因為對藝術的熱愛，成為終生莫逆的姊弟情誼。

黃潤色，〈作品74-G〉，油彩、畫布，43×43cm，1974。

[左頁圖] 黃潤色，〈青春少女〉，油彩、畫布、木板，25.5×20.5cm，1973，圖片來源：藝術家出版社提供。

黃潤色與其畫作〈作品76-
Y1〉攝於畫室。

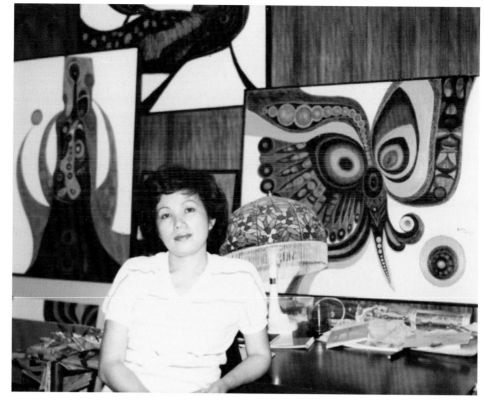

[右頁上圖]
黃潤色,〈作品76-Y2〉,
油彩、畫布,74×94cm,
1976。

[右頁下圖]
1970年代,黃潤色與其
作品〈67-A〉(左)、〈76-
Y2〉(右)攝於展場。

黃潤色,〈作品76-Y1〉,
油彩、畫布,74×94cm,
1976。

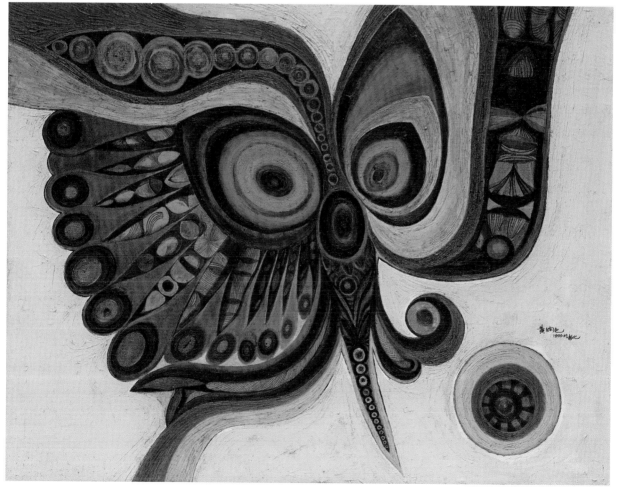

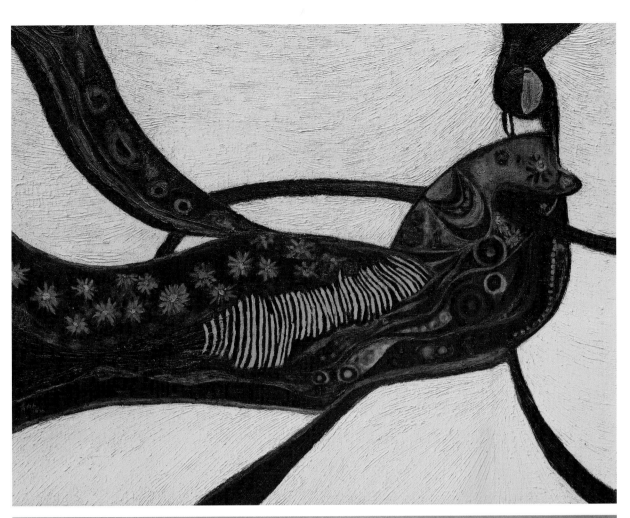

黃潤色初學繪畫寫生時　楊啟東攝

藍色的回憶
記女畫家黃潤色

林惺嶽

女人是天才的孕育者，也是藝術發展的酵素。在這個大地舞台所扮演的無數偉大生命故事中，女人細露了令人傾慕的奉獻的本性。她們奉獻了愛──情人的愛、妻子的愛、母親的愛，以及那超越親情的珍貴友情。這些愛撫慰了許多孤獨的天才心靈，激發了，優美的詩篇，動人的小說，光影重重的圖畫，以及翫翩澎湃的樂章，光影重重的圖畫，以及橫臥大地的建築。在人類文化花園裏所綻開的男性智慧花朵中，往往洋溢著女性愛的芬芳。

不過瀏覽女性並非天生甘願隱伏在文化舞台的幕後，她們同樣也有表現慾及創造力，只要有機會，她們仍然揭橥透過為術的創作，來肯定自己生命的活力及存在的價值。

這種心願，來自於封建制度的解體及社會風度的開放，而擴大的伸展的幅度。

在這裏我要介紹一個女畫家的故事，一個內向敏感而害羞靦腆的淑女，在現實與理想逃起的夾縫中追求藝術的故事，其中沒有高潮迭起的情節，也沒有低沉柔和悲喜交感的詩歌。

大約十四年前，一個年青而坦誠藝術熱誠的女老師，離開了家庭，隻身來到臺北進入一家製藥廠工作，她的目的不是爲了賺錢，而是藉此在臺北自食其力的安頓下來，以開創自己繪畫創作的生涯。她在民權西路邊的

大樓上租一個小房間，除了床桌以外，提設簡素，最重要的是一隻小畫架及其他作畫的工具。當下班以後，她即謹守在七小畫室裏，默默的在簡陋的工作室，於是一幅幅藍色的小畫室中產生出來，同時她加入榜捬新潮的異油畫，即緩慢而持續的在簡陋的工作室深潮的行列中在臺北現代畫壇飛揚開來。

在五十年代的臺北靈壇，投入現代繪畫運動的行列是需要勇氣的，因爲那是一個開始，一個全新的嘗試與出荒，這不只限於繪畫的創作，還包括前途的窘窮與人生觀的調整，在新時代的開端上雖然擺脫了舊觀念的束縛，但展望遠景，卻是茫茫一片。即便在茫茫中存在茫著無限的興取之不盡的現實景，只是理性加上證明的信念。

因此擁抱這種悟念必須承受沉重的現實壓力，定在時代前端的人應該舉個，也將同時失去傳統的庇蔭。

在這種情境之下，勇於追求孤獨立面強調個性的創作的人，除了在創作上，更須經得起孤寂、寂寞、冷落與人的冷眼傳統的反抗者，撐臉傳統約束的人，在生活上也往往往往會遭遇求一種能充分發揚自我意識的自由自在生活，基

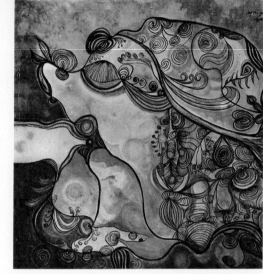

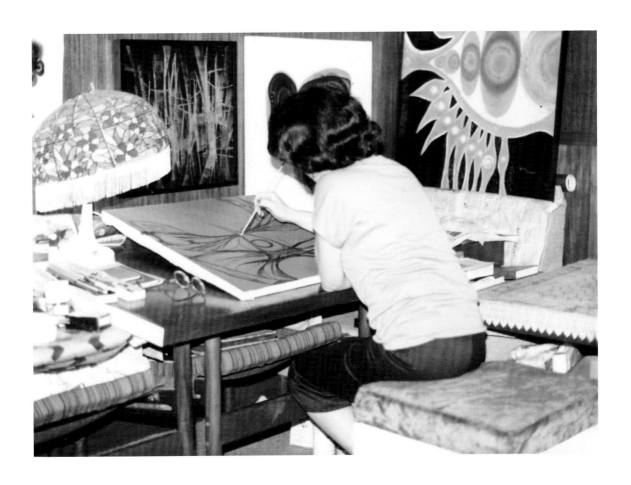

作畫中的黃潤色。

1975年，林惺嶽即將前往西班牙遊學的前夕，以深情的筆調，描述了兩人的情誼，和對這位傑出女畫家的崇仰之情。

首先，林惺嶽讚揚女性在人類文明創造中的角色，他說：「女人是天才的孕育者，也是藝術發展的酵素。在這個大地舞臺所扮演的無數偉大的生命故事中，女人顯露了令人傾慕的奉獻的本性，她們奉獻了愛——情人的愛、妻子的愛、母親的愛，以及那超越親情的珍貴友情。這些愛撫慰了許多孤獨的天才心靈，激發了優美的詩篇、動人的小說、音潮澎湃的樂章、光影重重的圖畫，以及橫臥大地的建築。在人類文化花園裡所綻開的男性智慧花朵中，往往洋溢著女性愛的芬芳。」

顯然在這裡，林惺嶽暗示了黃潤色對自己曾經有過的鼓舞與激勵。不過，接著他也指出：「女性也並非天生甘願隱伏在文化舞臺的幕後。她們同樣也有表現慾及創造力，只要有機會，她們仍然渴望透過藝術的

[左頁上圖]
林惺嶽1975年11月在《藝術家》雜誌介紹黃潤色的文章〈藍色的回憶〉頁面。

[左頁下圖]
畫家林惺嶽與其作品。

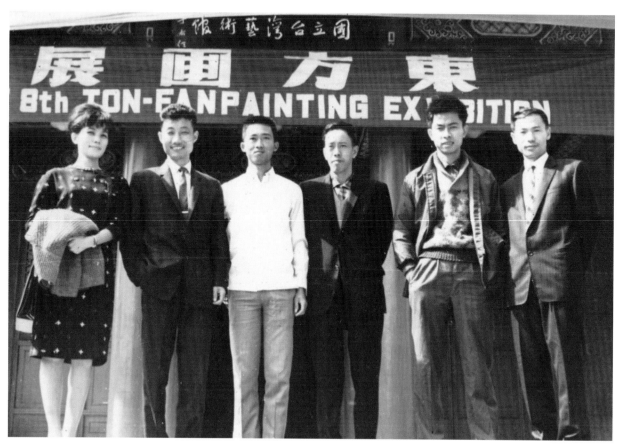

1964年，黃潤色（左1）與東方畫會畫友攝於第8屆「東方畫展」展場前。

創作，來肯定自己生命的活力及存在的價值。這種心願，由於封建制度的解體及社會風氣的開放，而擴大了伸展的幅度。」

黃潤色正是這樣的一位女性藝術家。

林惺嶽細數黃潤色追求藝術的歷程，特別是1960年代初期，她辭去教職，前往臺北田邊製藥公司工作的往事。林惺嶽說：「她在民權西路邊的大樓租一個小房間，除了床桌以外，擺設簡樸，最重要的是一隻小畫架及其他作畫的工具。當下班以後，她即蹲守在小畫架前，默默地作畫，於是一幅幅藍色的奇異油畫，即緩慢而持續地在幽暗的小畫室中產生出來，同時她加入標榜新潮的東方畫會，展出她那風格細緻的藍色調作品。從此，黃潤色這個秀氣而脫俗的名字，即逐漸的在臺北現代畫壇傳揚開來。」

林惺嶽稱讚黃潤色的勇氣，說道：

在50年代的臺北畫壇，投入現代繪畫運動的行列中是需要勇氣
的，因為那是一個開始，一個全新的嘗試與拓荒，這不只限於繪
畫的創作，還包括前途的寄望與人生觀的調整，在新時代的開端
上，雖然擺脫了舊觀念的束縛，但展望遠景，卻是茫茫一片。即
使在茫茫中存在著無限的可能與取之不盡的憧憬，只是勇往邁進
所憑藉的，是一種無法以現實加以證明的信念。因此擁抱這種信
念必須承受沈重的現實壓力，走在時代前端的人應該覺悟，掙脫

[上二圖]
1988年，黃潤色（著花衣
者）參觀林惺嶽（著西裝
者）畫展時留影。

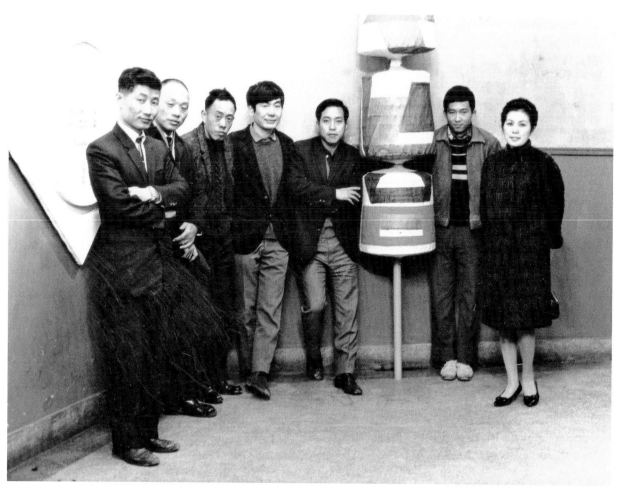

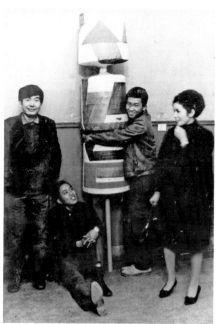

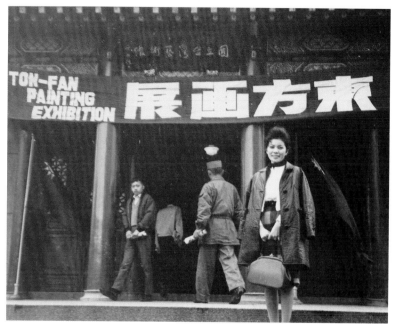

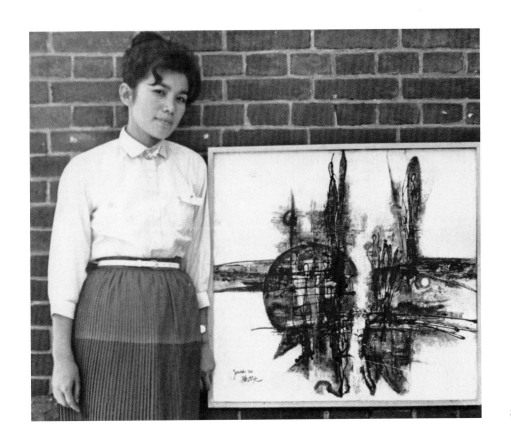

彬彬有禮、優雅的黃潤色。

傳統約束的人，也將同時失去傳統的庇蔭。在這種情境之下，一個傳統的反叛者，除了在創作上，勇於追求獨立而強調個性的畫風以外，在生活上也往往隨著尋求一種能充分發揚自我意識的自由自在生活。基於上述的原因，波希米亞式的徵候，即無形中在現代畫家的生活中彌漫著。然而，女畫家黃潤色出現於現代畫家群中，卻是一個異數，從她的身上，簡直看不出絲毫波希米亞的味道與色彩，嚴肅的教養在她的身上似乎圍著一道牆，使她與那所謂前衛畫家們，在生活上保持了一段距離。雖然在繪畫的活動方面與他們打成一片。

論及黃潤色的創作，林惺嶽說：

不過做為新繪畫陣容的一分子，黃潤色所扮演的角色並不突出。她的畫細膩而幽柔，並不新奇而大膽的令人側目。她也從不高談闊論或雄辯滔滔，更鮮少為自己的作品做口頭上的宣揚。因為她並不熱心於畫理的探討，也不耐於文字觀念的搬弄，實際上，有關藝術理論書籍她看得不多，但是她勤於作畫，她提煉出尖銳的

[左頁上圖]
1960年代，東方畫會成員圍著席德進的作品合影。左起：朱為白、李文漢、吳昊、席德進、李錫奇、鐘俊雄、黃潤色。

[左頁左下圖]
黃潤色（右起）與鐘俊雄、李錫奇、席德進攝於展覽現場席德進作品旁。

[左頁右下圖]
1967年，黃潤色參與第10屆東方畫展，攝於展場門口。

【關鍵詞】現代眼畫會

　　「現代眼畫會」成立於1982年，期許要有宏觀的世界性，現代藝術的革新思潮，具個人的獨特風格，創造新的藝術與思維。「現代眼畫會」會員，堅持為現代藝術理念而創作，每年都會提出各具特色的藝術創作分享展示，2017年有十九位會員展出年度代表作品，創作的媒材多樣，從半抽象、抽象、裝置、錄像、立體雕塑和現代陶藝等多元型態，以個人創作風格為主要表現。

　　「現代眼畫會」創始會員為：陳庭詩、鐘俊雄、黃潤色、梁奕焚、詹學富、程延平、陳幸婉七人。之後陸續加入：黃步青、李錦繡、于彭、林鴻銘、曲德華、洛貞、鄭瓊銘、王紫芸、張惠蘭、張永村等人。

線條及精細的造形以掌握纖細的敏感神經，以在畫面上展現出一種細緻而純真的意識流動歷程。她雖然加入前衛的畫會，並熱心的參與畫會的展覽及有關聯展。但她的畫並不屬於為反抗某種傳統目標或強調某一新觀念運動下的產品。她的畫只是屬於她自己透過造形語言來表示的心理獨白。她有她自己的想法，正如她自己的生活格調一樣。

又說：

她的畫面沒有深奧哲理，也沒有值得爭論的內容，她的作品展現的是另一個世界，一個異常純淨的世界，幾乎一塵不染的拂拭了一切世俗的煩惱與吵雜。她的人生旅途雖踱步於現實的邊緣，但從她的畫面上，你找不到理想與現實磨擦

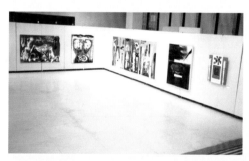

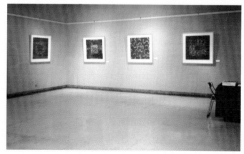

1989年，「現代眼畫會」聯展於臺中文化中心。上圖為展場一景，下圖為黃潤色展出作品。

的痕跡。那是刻意建立的世外天地，疲憊靈魂得以憩息的故鄉。她的畫很難加以歸類，在抽象的形式結構中充滿夢幻的造形符號。這些精細造形符號的變化流動，似乎象徵著她內心的囈語，沒有人知道它的意思是什麼。但它們卻散發著藍色的麗彩與氣氛，異常的迷人而引人遐思。我無法進一步分析她的畫，因為我認為她的畫並不是在表達一種思想或任何明確的意念，而是以富有暗示性的意象觸發觀賞者的想像，她畫中的『內容』也許永無法令人理解，但卻不失直覺感染的魅力。

在藝術之外，林惺嶽特別標舉黃潤色的為人。他說：「黃潤色給予人的印象，永遠是那麼的含蓄、沈默與彬彬有禮。也多少流露出一股令人不易親近的冷漠。但這並不足以造成她與繪畫朋友間之格格不入，反而使她受到普遍的尊重與友善。在任何場合裡，優雅的淑女永遠是不會受到冷落的。」

最後，林惺嶽以祝福的口吻寫道：「除了繪畫以外，黃潤色還打得一手好乒乓球，並精於命相之學，當她在作畫、沈思與蹲在溪邊釣魚時，給予人的感覺很像一隻貓。她靜悄悄地出現在臺北畫壇，也靜悄悄地隱沒。因為她已找到了歸宿，願上帝祝福他們。如今，她在人生舞臺上已同時扮當了妻子與母親的角色，是否還能當一個畫家，那需要環境與機遇的安排。凡是認識她的人至今在懷念她，我們期待有一天她仍會提著畫筆回來。」

文章刊出之際，林惺嶽已啟程前往西班牙；並在1978年促成西班牙20世紀名作來臺展出的返臺之際，遭遇搭乘的韓航客機被俄羅斯攻擊，驚險迫降的國際事件，黃潤色還專程前往機場接機慰問。

這篇〈藍色的記憶〉，喚醒了人們對黃潤色的記憶，似乎也激勵了黃潤色對現代繪畫重燃的熱忱。1982年，她和陳庭詩、鐘俊雄等當年「東方畫會」成員，創組「現代眼畫會」，成為中部地區另一波現代藝術運動的重要推手。

沉澱的年代、感恩的日子

　　1982年，是李仲生南下彰化後的第二十七年，適逢陳庭詩自臺北南下臺中定居，幾位李仲生的學生，包括：黃潤色、梁奕焚、鐘俊雄、詹學富、程延平、陳幸婉等人，創立「現代眼畫會」，主動邀請陳庭詩擔任他們的領導人。陳庭詩是年長李仲生五歲的前輩畫家，他曾經以前輩之尊，加入屬於後輩的現代繪畫團體「五月畫會」，「五月畫會」與「東方畫會」並稱戰後「現代繪畫運動」代表畫會，而「東方畫會」正是李仲生最早的學生組成的團體。除了陳庭詩之外，「現代眼」的初期成員，鐘俊雄、黃潤色是「東方畫會」的成員，梁奕焚、詹學富、程延平、陳幸婉則是李仲生南下後先後從學的學生。

　　「現代眼畫會」的成員雖然以李仲生的學生為主體，但並不以李仲生的學生為號召；基本上，畫會的組成，是企圖延續「五月畫會」

1989年，「現代眼畫會」聯展於臺中文化中心。參展會員合影。左二為黃潤色。

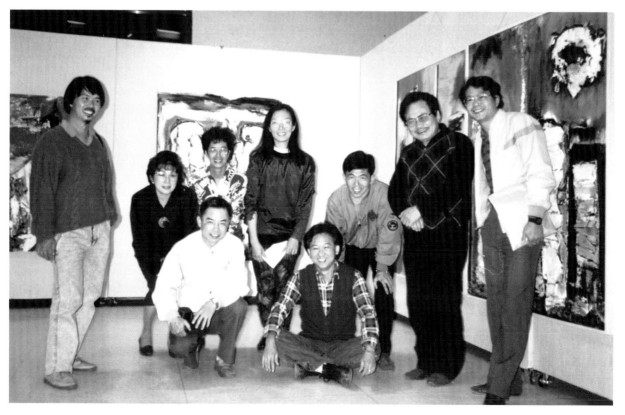

1989年，黃潤色（右
1）攝於「現代眼畫
會」聯展展場。

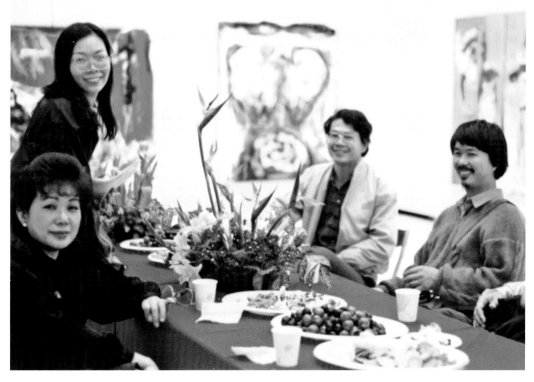

1989年，「現代眼畫
會」聯展展場一景，
左為黃潤色。

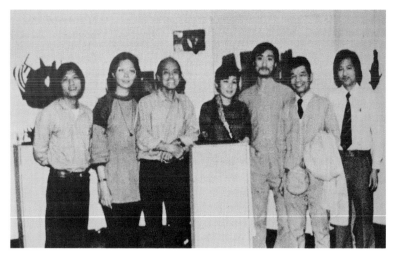

與「東方畫會」以來的現代藝術精神，誠如陳庭詩在第2屆展出的序言中所說的：「這一群人的一堆東西，在傳統的藝術觀念上是離經叛道的，是被排斥於大拜拜式美展與畫廊市場之外的。正因如此，還能將藝術的另一層面，發掘出來，至少它並沒有庸俗的可憎氣息。這一群人是與那些偽裝的、抄襲的、剽竊的、為名利不擇手段的、掛著羊頭賣著狗肉的，藉著藝術的幌子，來企圖達到它自私貪婪的目的截然不同。」

這樣的宣示，充滿了理想的色彩與對藝術單純的信仰；對於其他「掛藝術之名、行自私貪婪目的」的行徑，充滿了憎惡、鄙視的心情。「現代眼畫會」的精神，事實上仍延續著李仲生的精神，要以「現代」的「心眼」，觀察人間的事事物物，追求純粹精神性的表現。因此，「現代眼畫會」雖不以李仲生的學生團體自限，但延續李氏的精神，甚至是李仲生教學的脈絡，仍是十分明顯的。

從1980年到1986年赴日以

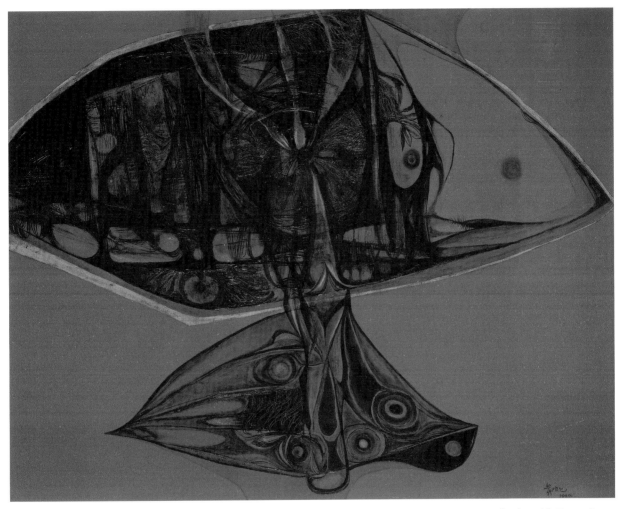

前，也是黃潤色創作的第二波高峰。度過婚後十年育兒持家的辛勞，黃
潤色又回復了創作的熱忱與活力。在一次專訪中，她欣慰地表示：「少
女時代，我因為執迷作畫，不相親，更不出嫁，的確急壞了父母。結婚
後，近乎十年迷失自己，如今總算雲散天晴，我慶幸自己又找回了自己
所一直夢想的繪畫工作。」

　　隨著年歲的增長、心態與人生觀的改變，黃潤色畫面上的色彩，已
由過去的寒色系統，轉為金、黑、紅等大膽、活潑、明快的調子；線條
也由原來的封閉、緊縮，變得開放、伸展。整體而言，風格上比起年輕
時期，更為開朗、飽滿。

　　兩件1980年的作品：〈作品80-R1〉與〈作品80-R2〉（P.86），都是以大

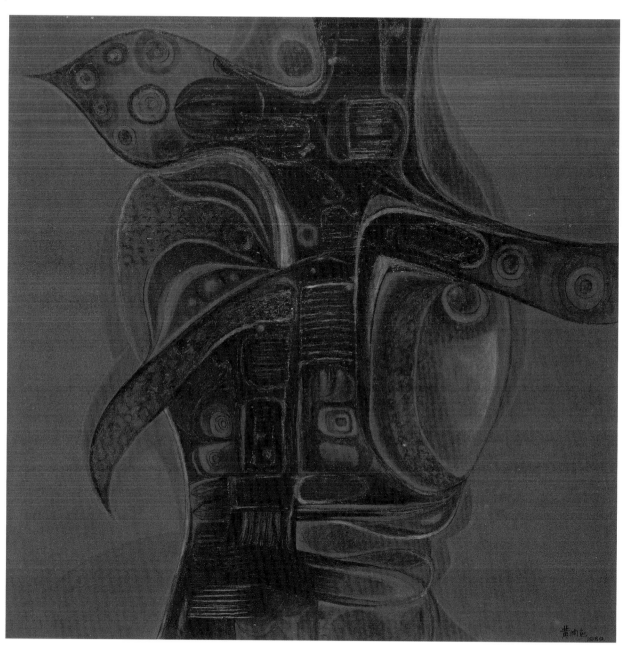

黃潤色，〈作品80-R2〉，
油彩、畫布，58×58cm，
1980。

紅為背景，在黑色線條的迴旋、組構中，前者大膽地以一圈黃線，圍住
上半部，猶如一隻滑行的機翼；後者則在接近十字型的構成中，透露一
張猶如神祕的臉龐。1981年的〈作品81-YB〉，則以黃色作底，黑色團塊
如細胞般地生長，也像音樂起伏的韻律。

　　1982年，參與組成「現代眼畫會」，為了每年的聯展，黃潤色的

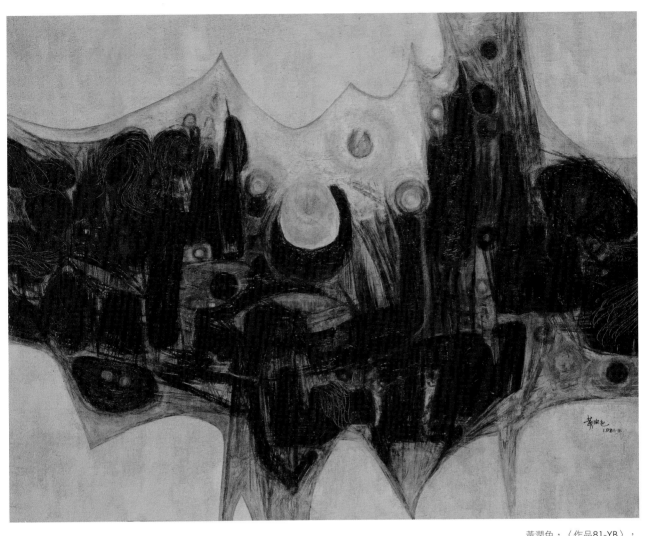

黃潤色，〈作品81-YB〉，
油彩、畫布，68×87cm，
1981，
高雄市立美術館典藏。

創作更具動力與目標。〈作品82-Y〉（P.88），底色以深黃、淺黃的變化，
加上正方形畫幅與梯形方格的錯置，既有低限藝術簡潔中又具豐美的
趣味，畫幅中央流線的造型，仍具生物生長的生命暗示。而〈作品82-
1〉（P.89），黃綠在黑色背景前的旋轉、流動，在在令人聯想起水中生物
的晃蕩與游移；優游中，一切隨性、因緣自足。

　　1983年，黃潤色彰化的居家進行擴建，計畫將畫室移往四樓；儘管
工程進行中，創作仍然不受影響，反而更具動力，1983年也是一個豐收
的年代。

　　〈作品83-G〉（P.90）是124×124公分的大尺幅，右大左小的不對稱

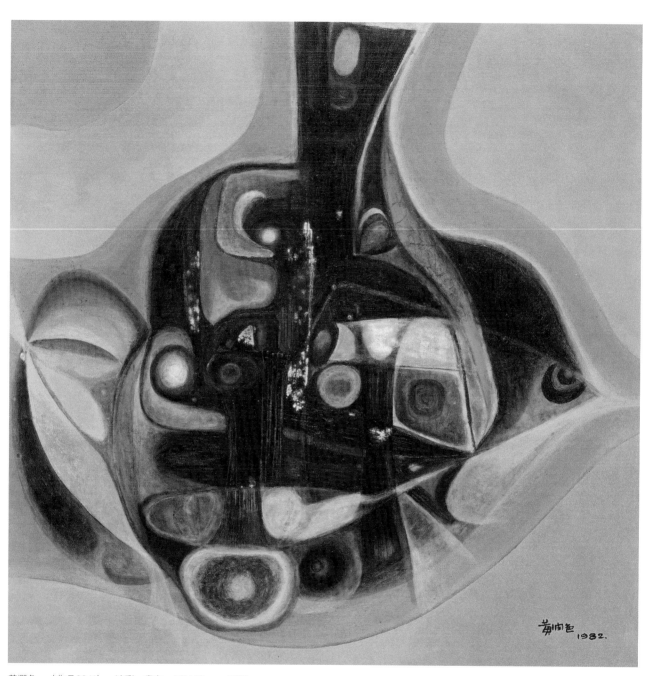

黃潤色，〈作品82-Y〉，油彩、畫布，60×60cm，1982。

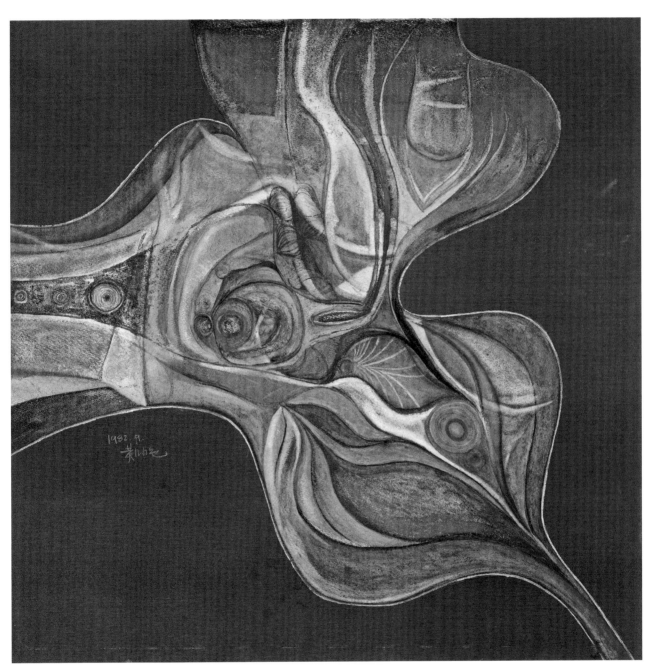

黃潤色，〈作品82-1〉，水彩，54×54cm，1982。

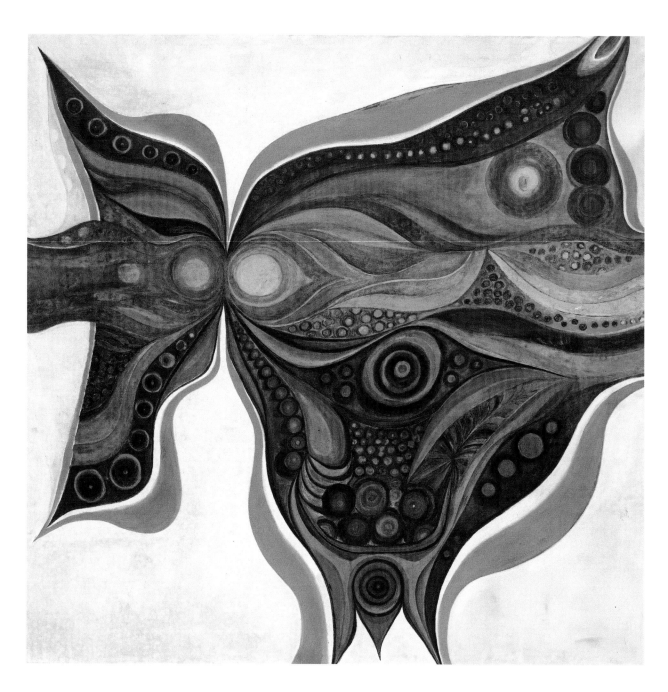

黃潤色，〈作品83-G〉，
油彩、畫布，124×124cm，
1983。

構成，仍像一隻展翅的蝴蝶，只是更具流動、迴旋的動感。〈作品
83-R1〉(P.92)、〈作品83-R2〉(P.93上圖)，和〈作品83-R3〉(P.93下圖)，是一系列
以紅色為底色的作品；〈作品83-R1〉尺幅較大，仍為124公分見方，在
黑色曲線組構當中，凸顯幾條顯眼的青色；而〈作品83-R2〉、〈作品83-
R3〉都為73×90公分的尺幅，也是以黑色為主體的線構成，但後者更加

黃潤色與其作品〈作品83-G〉
合影。

上較明顯的色面分割手法。

　　同樣是1983年的作品，〈作品83-B〉（P.8）改為藍色的統調，但不再是鬱沉的彩度，而是帶著明亮、愉悅的海洋想像的青藍。至於〈作品83-E〉（P.94），則是一幅以水彩畫成的作品，在藍、黃、綠的交纏、流轉之間，像是一則深沉海洋底下的神話，有水流的竄動、又有光影的交錯。

與李仲生接續師生情緣

　　這是一個萬事平順、條件俱足的年代，也是一個回饋、感恩的年代。重回年少成長的舊地，特別是能和李仲生老師接續師生情緣；李仲生就住在彰化女中宿舍，離黃潤色的住家不遠，李老師有空就會繞到黃潤色家裡串串門子；仍然是一把黑雨傘、幾本舊雜誌，夾在腋下，往往腰帶上還掛著一條擦汗的毛巾……。黃潤色雖然已嫁為人婦，但夫婿曾經短期任教彰化女中教數學，和李老師也算是同事，因此李仲生前來戴

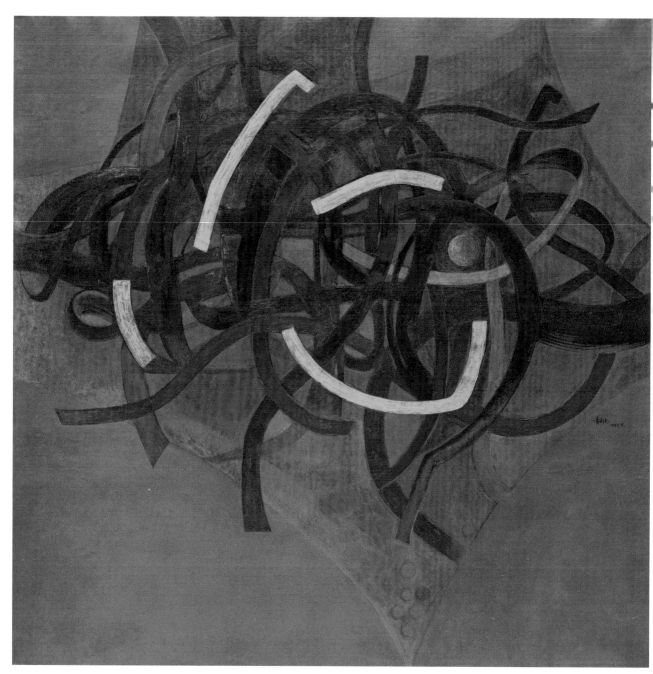

黃潤色，〈作品83-R1〉，
油彩、畫布，124×124cm，
1983。

家，也完全沒有陌生的違和感。

特別是北部的學生南下拜望李仲生，都是經由黃潤色聯絡，無形中
更增加了師生見面的機會。黃潤色回憶說：「令我印象深刻的是，有一
年夏陽從紐約回來，專程到彰化看老師，老師高興之餘，堅持作東請吃

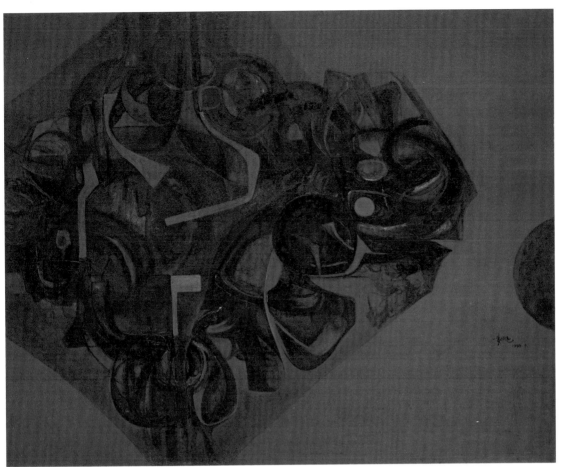

黃潤色，
〈作品83-R2〉，
油彩、畫布，
73×90cm，
1983。

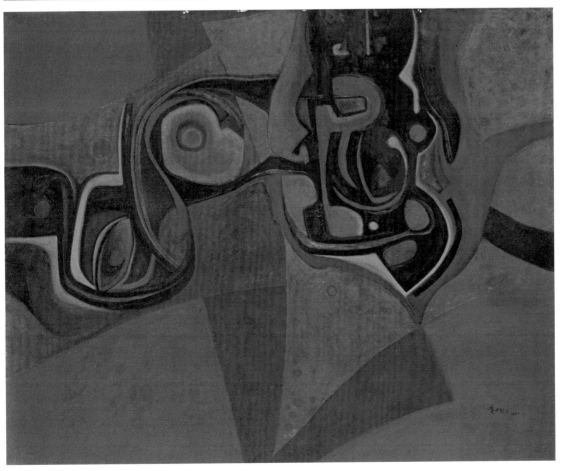

黃潤色，
〈作品83-R3〉，
油彩、畫布，
73×90cm，
1983。

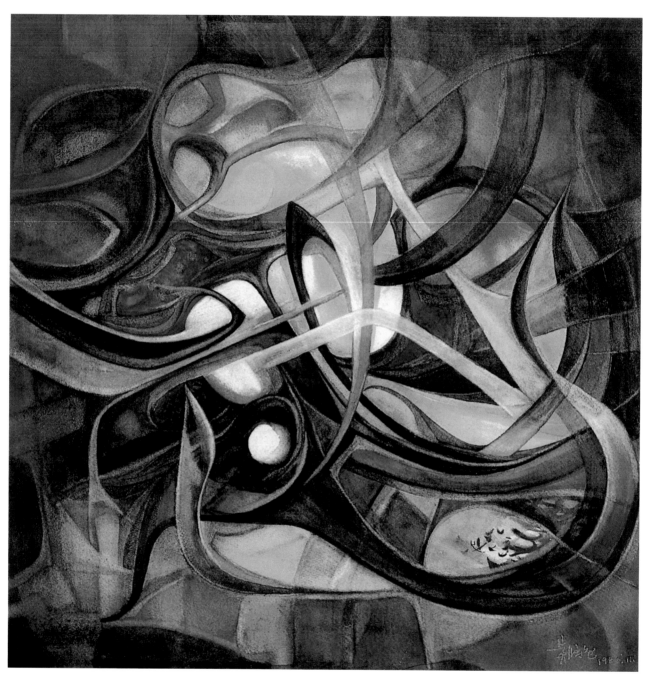

黃潤色，〈作品83-E〉，
水彩，51×51cm，1983。

牛排大餐，餐後師生三人由我開車共繞八卦山賞夜景，李老師當時顯現
出未曾有過的活潑與開心的樣子。」（寫於1984年9月）

　　事實上，從1982年開始，黃潤色便恢復跟老師的定時上課，黃潤色
說：「……由於孩子逐漸長大不需要我太費心，於是又恢復按時跟老師

上課，地點選在我家附近的梅園咖啡館二樓，此時，李老師已從彰化女中教職退休。但精神仍然很好，也非常健談，論畫之餘，也常興致勃勃的談及他在日本留學時發生的各種趣聞，並顧及住在國外的學生們的消息。另外還會認真的分析報上的政治、社會新聞，他的談鋒頗健，話題廣泛，常使我聽得入神，以致忘了及時回家煮晚飯。當家人打電話來催促時，纔不得不在老師興高采烈的高談闊論中，請辭告退。……

除了在『梅園』上課以外，李老師也偶而會來我家看看我，進門坐了一會兒，就習慣性的問我：最近有沒有在畫。我總請他到二樓看畫，老師每次都很詳細的看很久，才慢慢的一邊喝起熱茶，一邊談畫。一坐總是半個下午才走。」（寫於1984年9月）

1983年，黃潤色的住家開始擴建，計畫將畫室移往四樓，並會擁有自己的一個小廚房；黃潤色興奮地向李仲生老師表示：屆時就可以做最拿手的牛肉麵請老師囃。李老師也高興地表示：自己最喜歡打游擊了！此後，每次見面，總會問起房子擴建的進度。

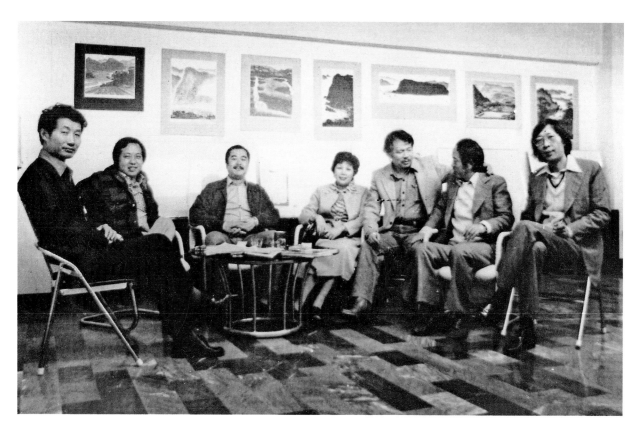

1980年，黃潤色與畫友們在李錫奇開設的臺北版畫家畫廊合影。左起：朱為白、李錫奇、蕭勤、黃潤色、夏陽、吳昊、陳道明。圖片來源：藝術家出版社提供。

可惜，房子擴建的進度太慢，師生間的約定來不及兌現。年逾七十的李仲生，開始不斷地進出醫院，學生們輪流照顧，黃潤色用力特勤。一向較少動筆為文的她，甚至破例地以札記的形式，詳細地記載了李仲生在生命最後階段的境況，文字間充滿了不捨、敬重與感恩：

> 下午四點半李老師來我家，臉色仍然非常慘白。提及檢查報告結果是生息肉。鄭醫師說這種息肉很可能會很快惡化，最好趕快開刀。但老師他滿自信的告訴我，年紀大的人變化的機會一定比年輕人低，而平時他又非常注意飲食，相信得癌症的機率很少，這點他信得過。但他又對我說他最近完全沒胃口，還有覺得肚子脹脹的，好像是有問題。他又說本來禮拜三去臺中中國醫藥學院疑難雜症科看楊教授，暫時延期。還是先要去全身檢查，先找出毛病再對症下藥。也提及張醫師推薦他去黃明和醫院，他還是考慮去彰化基督教醫院。我問他有沒有誰陪老師去，老師裝得很輕鬆說：『我自己能去，我不要人陪。』老師又詳細問及我母親在長庚醫院開刀的費用及經過的過程。他又說萬一他需要開刀也要住

[右頁上圖]
黃潤色畫室一景。

[右頁下圖]
李仲生身影。

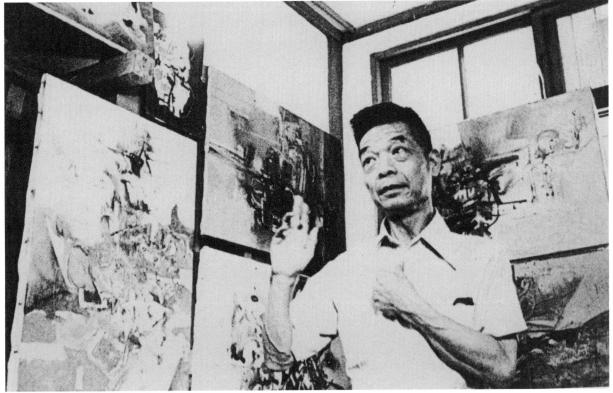

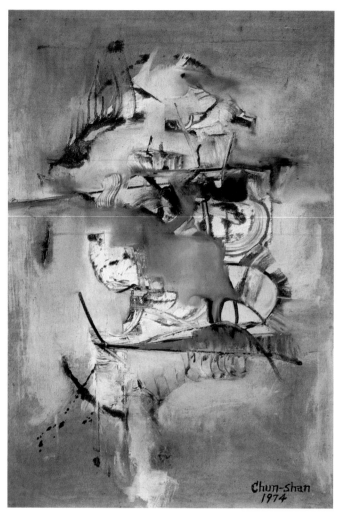
李仲生1974年的抽象畫作。

單獨病房，他喜歡安靜，又怕冷氣，還自言自語，萬一開刀也頂多住院半個月的日子，他花得起這筆錢。李老師拿著一把黑色的雨傘，提在腋下一堆筆記雜誌，看他瘦小的背影，我內心湧上一股心酸與不忍。他一個人怎麼去應付隨著晚年將會面臨的病魔？……。（寫於1984年6月12日）

黃潤色幾乎負擔了李仲生晚年住院期間，最重要的飲食和起居照護。她回憶說：「在老師入基督教醫院的那段日子，我負責送午餐及晚餐。這時，老師遵醫師的吩咐，完全不談畫，以安心養病。每次我送餐去，老師就談吃的，並輕鬆的告訴我童年時在廣東家鄉吃過的家鄉味，同時還特地教我一些清淡的煮法，我隨後馬上依照他的說法，買材料在家燒煮，第二天帶去醫院給他吃，他每次嚐了一、二口（其實那時他已病得完全沒胃口），然後非常高興的說，味道像極了。看他欣然色喜的表情，天真得像小孩一樣，讓我感受到李老師雖然老了，仍然不失赤子之心。

有一次，他要我去彰化一家夜市場買牛腩燉白菜，由於不合季節，那家店暫時停賣，老師知道後，顯出非常失望的樣子，於是我就在自家燒牛肉湯，再加點白菜燉煮，隔天中午帶一小碗去醫院，萬沒想到老師吃了一口就讚不絕口，一口氣把那麼熱的牛肉湯整碗吃光了。而且一連幾天都指定吃這道菜。」（寫於1984年9月）

1984年7月21日，李仲生以七十三歲之齡，息了人間的勞苦，埋骨

彰化李仔山，光潔的黑色大理石上，鐫刻著：「這裡安息的是教師中的教師、藝術家中的藝術家」，一旁豎立一支石埤，上書：「中國現代繪畫先驅李仲生先生」。

在悼念李老師的文章中，黃潤色深情地寫道：

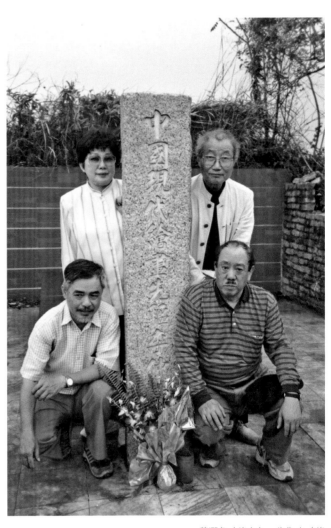

黃潤色（後左）、朱為白（後右）、詹學富（前左）、吳昊（前右）於「中國現代繪畫先驅李仲生」墓碑前留影。

在基督教醫院的整整二十一天中，李老師在臥病中流露了繪畫以外的嗜好與習性，也吐出了內心的真言，使我更認識他坦率及善良的一面，也稍微瞭解到老師原來非常喜歡臺灣本地的土味。他最喜歡的水果是臺灣道地土產的小芒果，他說味道有說不出的特殊芳香，一直讚不絕口。另外如：擔仔麵、苦瓜排骨、清燉土虱、海參濃湯……，都是他平常最喜歡的臺灣味，他實在是一位能深入體會臺灣鄉土並付以愛心的大陸人。像這樣的一位談笑風生的可親可敬的老人，竟然走了，走入茫茫的宇宙之中。回想起跟他相處的日子，直像一場令人無限懷念的夢。夢中有笑聲、有淚痕，有海闊天空的探索與憧憬、有細微入裡的關懷與同情。當你需要他的開導與解惑時，他會親切的走到你的身邊來，諄諄善誘，讓你如沐春風。他不像是一位才氣縱橫光芒四射的大人物，但在平易近人的言行舉止中，常流露出令人佩服的風采。他的生活極為簡單樸素，但心胸開朗寬暢，時時刻刻關心學生、朋友，以及他所繫念的人與事。雖然沒有顯赫的資歷與頭銜，但在我的心目中，他已是一位在平凡中透現偉大的導師，他坦誠的

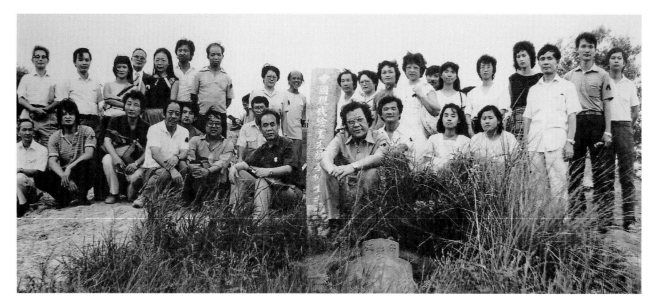

李仲生過世時，學生們恭送至
墓地並合影留念。

風度及可親的笑容將長埋我心底，永誌不忘。（寫於1984年9月）

　　1984、1985年間，也是黃潤色創作特別用功的一段時間，似乎潛意
識裡，有藉著藝術來回報恩師教導的用心。

　　〈作品84-Y〉以黃色為主調（P.29），在旋轉如女體的婉約、柔美中，
又像太極圖的虛實相抱，黃潤色以細膩的層次，賦予這件作品豐美的生
命力。特別是在黃色主調外，那偏向暗黑的右方圓點及幾條彎線，猶如
畫龍點睛般地讓作品增添了迴旋的動感與力量；就像甩動著黑色長髮的
美麗女子，讓人驚艷，印象深刻。這件作品日後曾經參展2008年現代眼
畫會二十七週年在國立臺灣美術館舉辦的「現代完成進行式」特展，策
展人潘顯仁在策展專文中，讚美黃潤色的創作說：「黃潤色始終鍾情於
自動性技法的抒情式抽象風格，用色明亮、構圖嚴謹；看似纖細柔美的
線條，卻蘊含疏緩卻又扭擰糾結的勁道。」

　　除了〈作品84-Y〉是160×112公分的立式尺幅，1984年至1985年這段
時間，黃潤色似乎更喜愛正方形的構成；似乎在這種方正形的天地間，
所有的色彩、線條、意念，都可以得到較為集中、均衡的表現。

　　回到單純的線性迴旋，不再是完全的細線，而是帶著更多的色層，

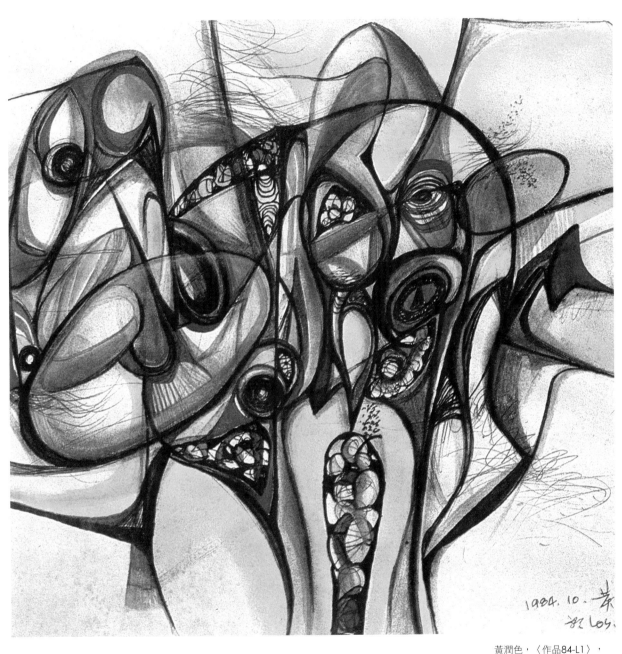

黃潤色，〈作品84-L1〉，
油彩、畫布，110×110cm，
1984。

時而以大紅為底，黑、黃色帶蜿蜒、迴轉，如：〈作品84-R〉（P.64）；時
而以藍綠為主調，在反覆穿梭、流動之間，透露出一些黃色的亮光，
如：〈作品84-G〉（P.103）、〈作品85-YB〉（P.104）、〈作品85-G〉（P.105上圖），
及〈作品85-H〉（P.105下圖）等；而更明顯的變化是：黃色不知在何時已然
成為她畫面經常出現的主色，一如畫家的姓名「黃、潤色」；其中一

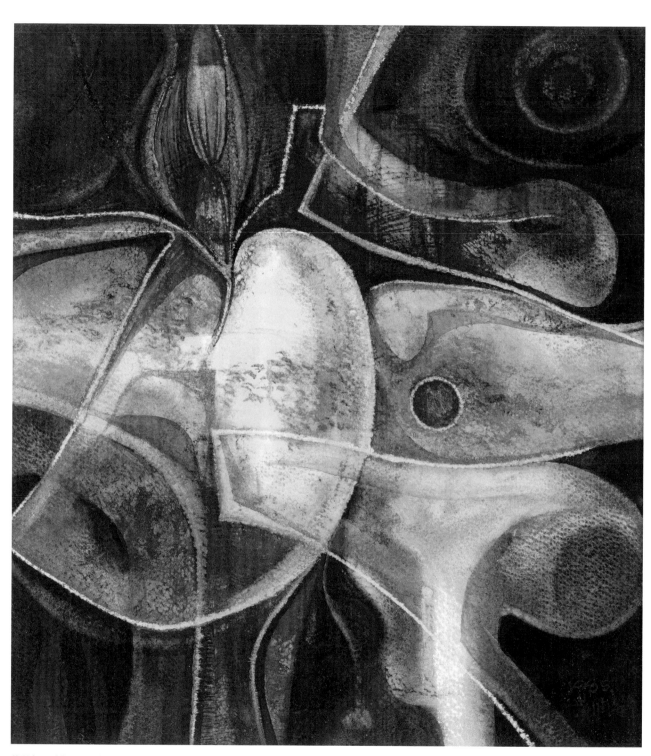

黃潤色，〈作品85-1〉，水彩，26×24cm，1985。

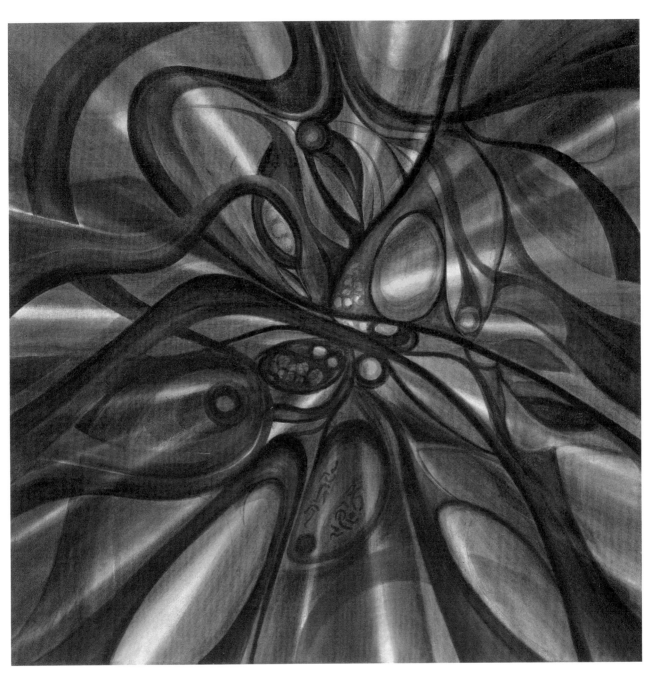

黃潤色，〈作品84-G〉，油彩、畫布，95×95cm，1984。

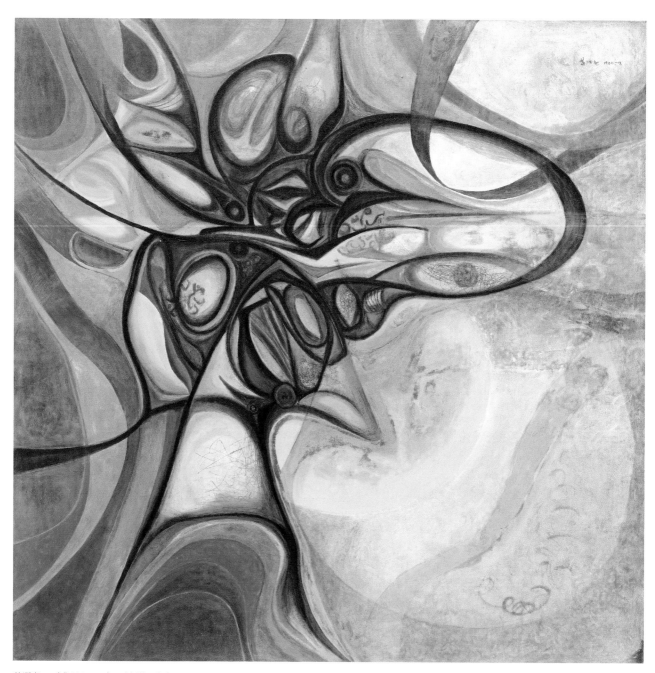

黃潤色，〈作品85-YB〉，油彩、畫布，125×125cm，1985。

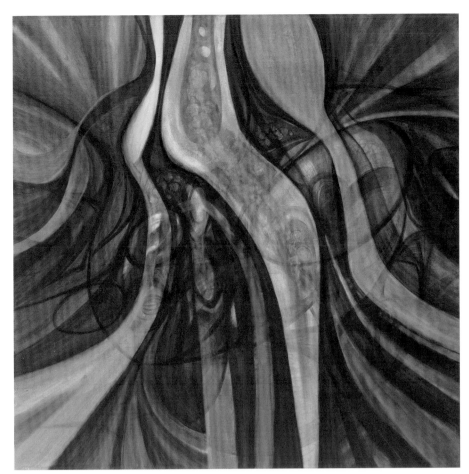

黃潤色，〈作品85-G〉，
油彩、畫布，
95×95cm，1985。

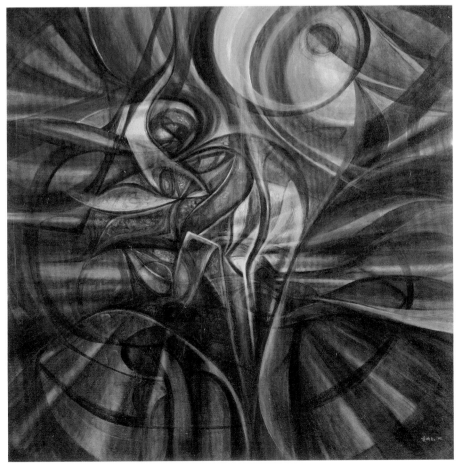

黃潤色，〈作品85-H〉，
油彩、畫布，
124×124cm，1985，
臺北市立美術館典藏。

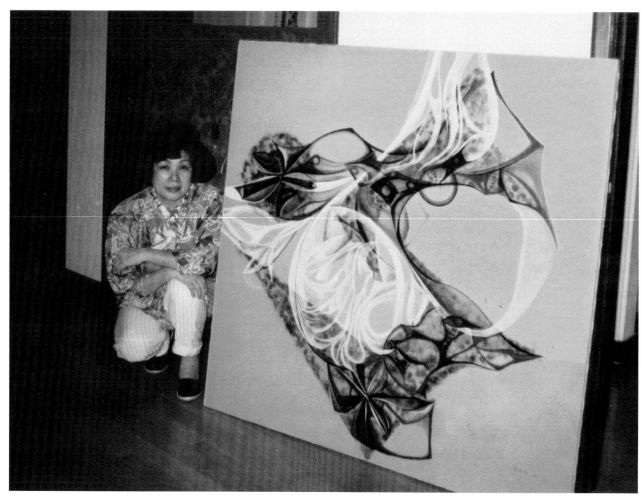

黃潤色與其畫作〈作品85-Y〉
合影。

幅〈作品85-Y〉，在創作的過程中，就特別被李仲生老師所喜愛，後來則
由臺北市立美術館所典藏。這件124公分見方的作品，打破以往較常使
用的60公分見方或95公分見方，乃至110公分見方的規格，是一種較大畫
面的嘗試，特別是在既具中間接近菱形的構成中，卻又是使用多重層次
的曲線來達成，曲直之間、虛實之間，有一種神祕的透明性。雷逸婷形
容這件作品說：「嘗試大作的畫面，有如細胞增生繁殖般的抽象造形與
充滿力度和動能的線條，蛻變自早期有機生物造形的曲線構成與漸層色
面，傳達出形式上的律動美及內在的生命力。雖非學院出身且個性婉約
內斂的黃潤色，在李仲生的指導與長期的自我訓練下，作品展現高度的
原創力與內在精神性的特質。」

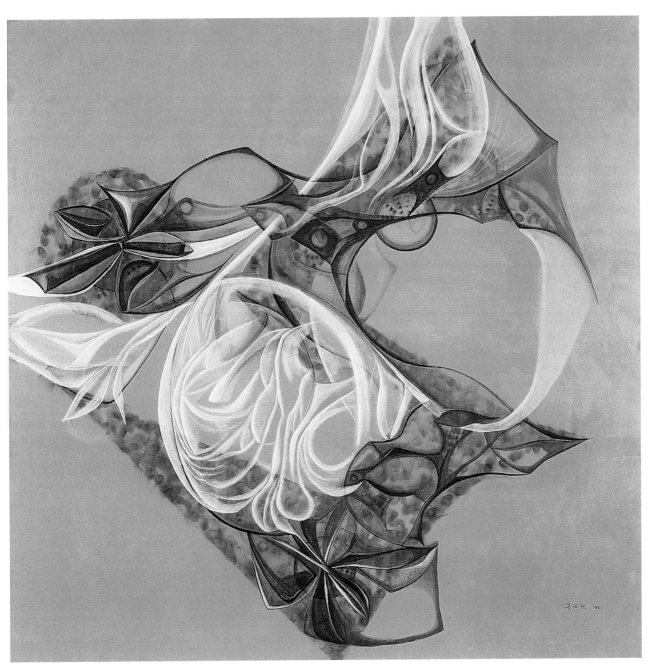

黃潤色，〈作品85-Y〉，油彩、畫布，124×124cm，1985，臺北市立美術館典藏。

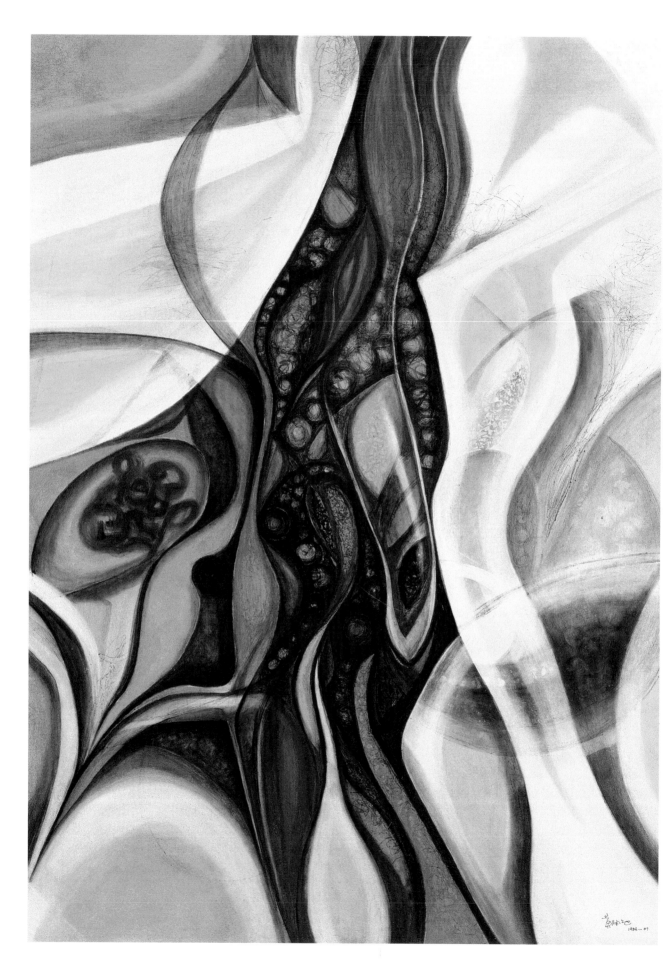

5.

重啟學習、再創高峰

1986年，黃潤色五十歲時與家人赴日本——她母親的故鄉。同時，她申請進入「東京設計師學院」，學習染織技法。除了持續原有風格的創作之外，由於新環境的激化，也由於重拾學生生活，她在創作上進行新媒材與新技法的嘗試。例如：利用一些日本壁紙，進行燒痕與著色的試探，或是用蠟、染料在布上進行蠟染的創作，乃至以水彩、墨水開展的紙上作品。

1990年代，黃潤色隨家人移居加拿大溫哥華，創作雖一度停滯，但是仍有如〈作品98-G〉、〈作品99-Y〉、〈作品99-5〉這樣的創作產生。另一方面，她雖旅居海外，但也寄回作品參加許多邀請展，如，1999年在當時臺灣省立美術館舉辦的「李仲生師生聯展」、臺中市立文化中心的「現代眼──中臺灣新風向」等。黃潤色保持了旺盛的藝術創作生命。

[本頁圖]
黃潤色於旅居日本時期，於畫室創作時的身影。

[左頁圖]
黃潤色，
〈作品87-M〉（局部），
油彩、畫布，
124×124cm，1986-1987，
臺北市立美術館典藏。

進入東京設計師學院進修

在這段和李仲生最後相處的歲月中，李仲生經常向黃潤色表明：希望有一天能重回年少時留學的日本，舊地重遊。但這個心願，終究未能成行。

倒是1986年，黃潤色有機會前往日本長住。這是她母親的故鄉、李仲生老師求學之地，也是激發她重新出發、重新學習的地方。

1986年，為了提供給孩子一個更好的學習環境，黃潤色獨自帶著長子赴日本就學。黃潤色也為自己申請了學校進修，分別是東京設計師學院（Tokyo Designer Gakuin College）和東京女子美術專門學校（Joshibi University of Art and Design），兩者她都通過了考試；最後，為考慮繼續從

1980年代末，黃潤色至日本東京設計師學院留學習畫，攝於畫室。

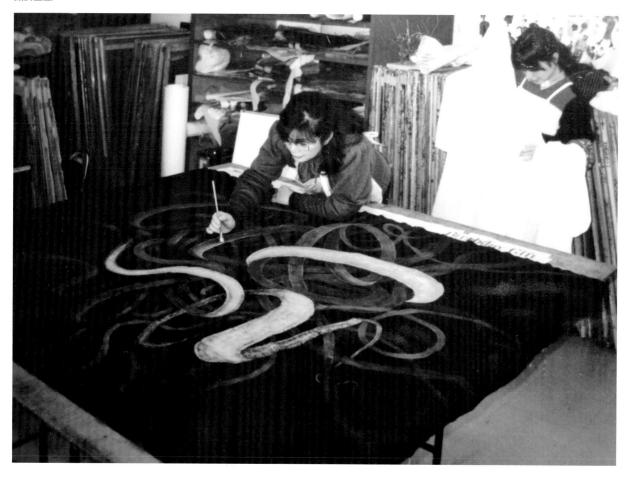

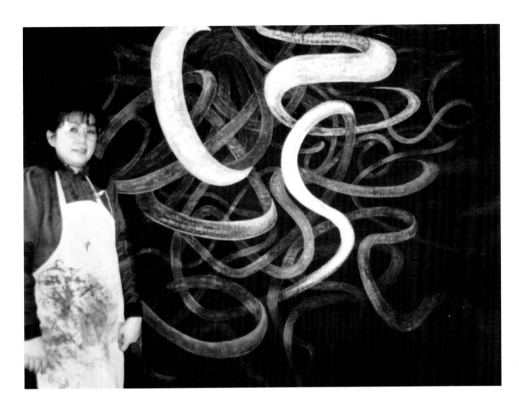

黃潤色與其畢業作品〈作品88-B1〉。

　事抽象繪畫的創作，決定選擇前者就讀。這年，她正好五十歲。

　　未久，黃潤色的長子轉往加拿大溫哥華繼續學業，黃潤色為完成自己的學習，忍痛和孩子暫時分離，在先生的同意之下，繼續留在日本。

【關鍵詞】東京設計師學院（Tokyo Designer Gakuin College）

東京設計師學院御茶水本校舍外觀。

　東京設計師學院，簡稱「TDG」，是東京都政府批准的職業學校，由學校組織「東京足立學園」管理。位於東京都千代田區，有「御茶水本校舍」及「神保町‧西神田校舍」。

　東京設計師學院成立於1963年，是一個綜合設計學校，設有平面設計系、形象設計部、插圖部門、漫畫插畫部、產品設計部、室內設計部、建築設計系、時尚化妝主題等各種設計領域，為希望在設計行業找到工作的學生，提供專業教育。

　黃潤色在五十歲（1986）時考入東京設計師學院就讀，1988年畢業，獲得最優秀獎，畢業製作的作品〈作品88-B1〉、〈作品88-B2〉、〈作品88-B3〉曾在上野之森美術館展出。

擴大繪畫媒材運用與表現

　　雖然是設計學院，但在這裡，似乎有更多對媒材認識與接觸的機會；一批以壁紙燒痕再加上色彩的作品，成為黃潤色入學那年最主要的創作，如：〈作品86-6〉、〈作品86-7〉（P.114）、〈作品86-8〉（P.115）等。

　　此外，也有一些布上蠟染的作品，如：〈作品88-B〉（P.121-123），以及大批紙上墨水或水彩的實驗，如：〈作品88-1〉（P.116）及〈作品

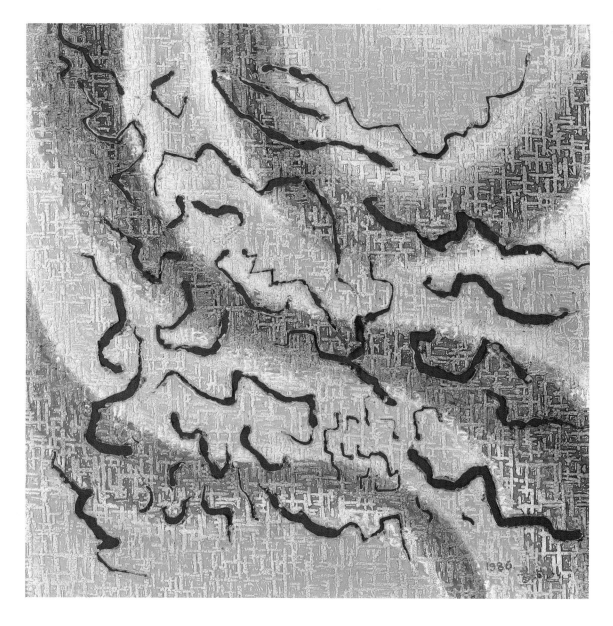

黃潤色，〈作品86-6〉，
壁紙燒痕，52×52cm，
1986。

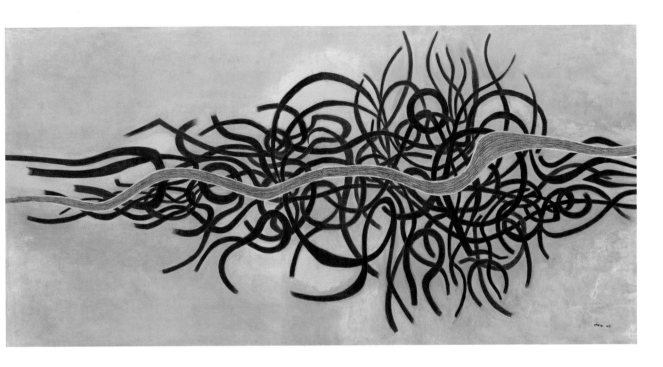

黃潤色，〈作品08-YG〉，
油彩、畫布，
100×100cm×2，2008。

88-2〉（P.117）、〈作品88-3〉（P.118）、〈作品88-4〉（P.119）、〈作品88-5〉（P.120）、
等。而原本以油彩創作的風格，仍在繼續，如：1987年的〈作品87-
M〉（P.108），在一種黃、綠色調的溫柔婉約中，有著一股流動的生命正在
孕育、發生。

　　這段期間，她並未中斷和現代畫壇的參與，包括：1986年參加香港
藝術中心舉辦的「臺北現代繪畫聯展」、臺北市立美術館舉辦的「中國
現代繪畫回顧展」；1987年，參加臺北國立歷史博物館舉辦的「中華民
國現代繪畫新貌展」和第2屆「亞洲國際美展」，另又參加第3屆「中韓
現代繪畫交流展」於南韓首爾寬勳美術館等，生活忙碌而充實。

▌持續發展紙上作品

　　1988年，黃潤色以「最優秀獎」成績，畢業於東京設計師學院，
同時發表畢業製作〈作品88-B1〉（P.121）、〈作品88-B2〉（P.122）、〈作品
88-B3〉（P.123）於東京上野之森美術館展出。這三幅連作均為205×155公分
的巨幅布上蠟染和染料畫成的抽象繪畫，以彎曲流利的曲線，重疊構成
躍動的造形，畫面活潑，洋溢著生命力。在東京設計師學院畢業後，黃
潤色於1990年與家人旅居於加拿大溫哥華。

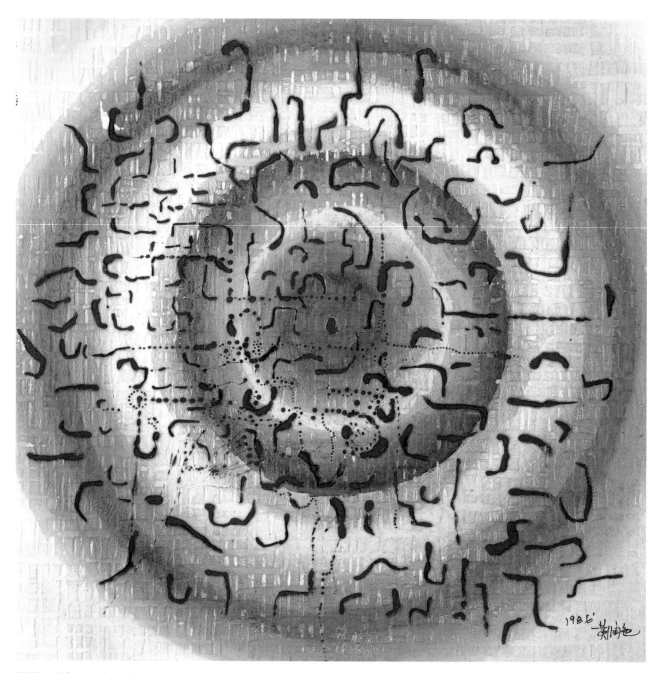

黃潤色，〈作品86-7〉，壁紙燒痕，52×52cm，1986。

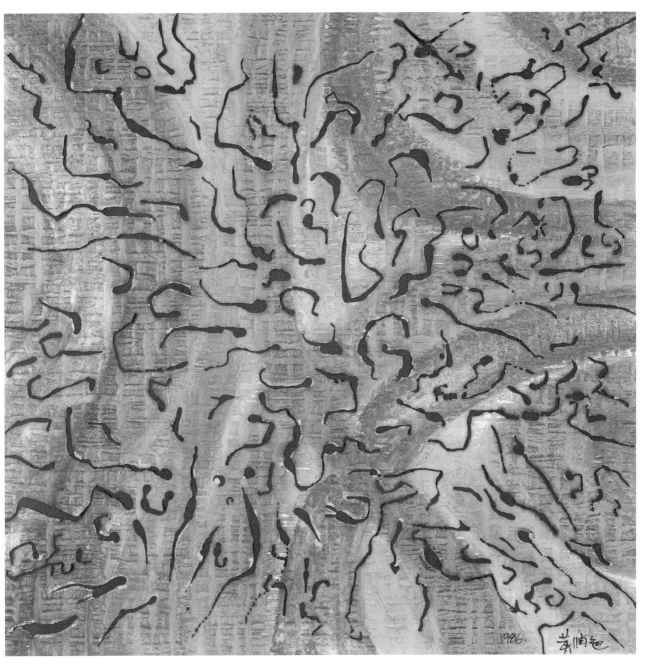

黃潤色，〈作品86-8〉，壁紙燒痕，52×52cm，1986。

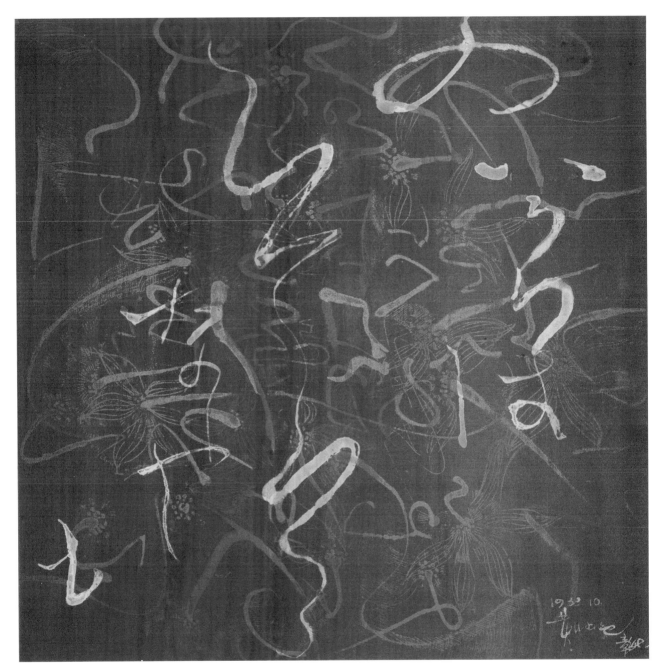

黃潤色，〈作品88-1〉，紙上墨水，40×40cm，1988。

[右頁上圖] 黃潤色，〈作品88-2〉，水彩，24×26cm，1988。
[右頁下二圖] 1990年代，黃潤色攝於畫室。

116　重啟學習、再創高峰

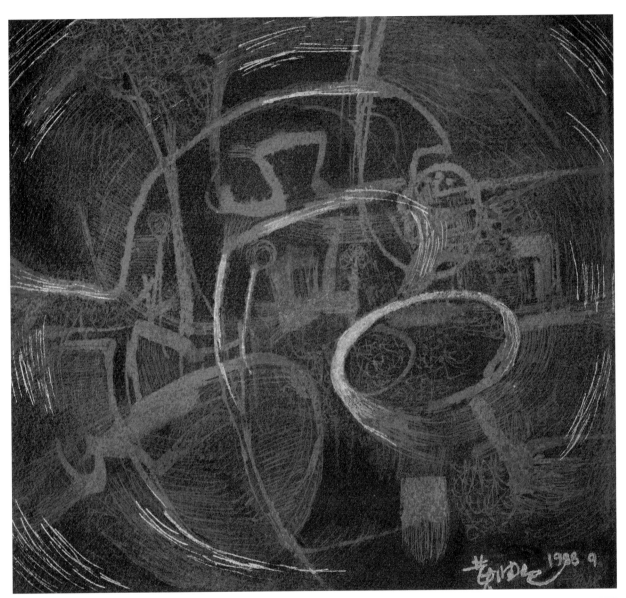

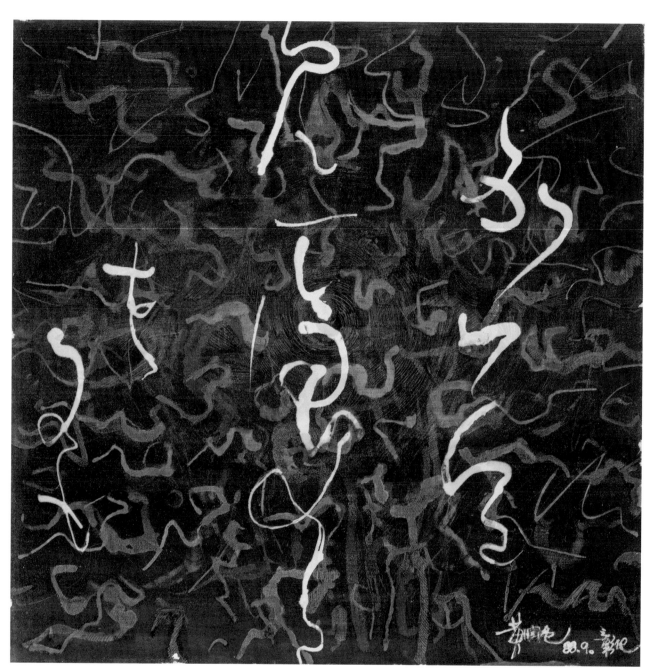

黃潤色，〈作品88-3〉，水彩，40×40cm，1988。

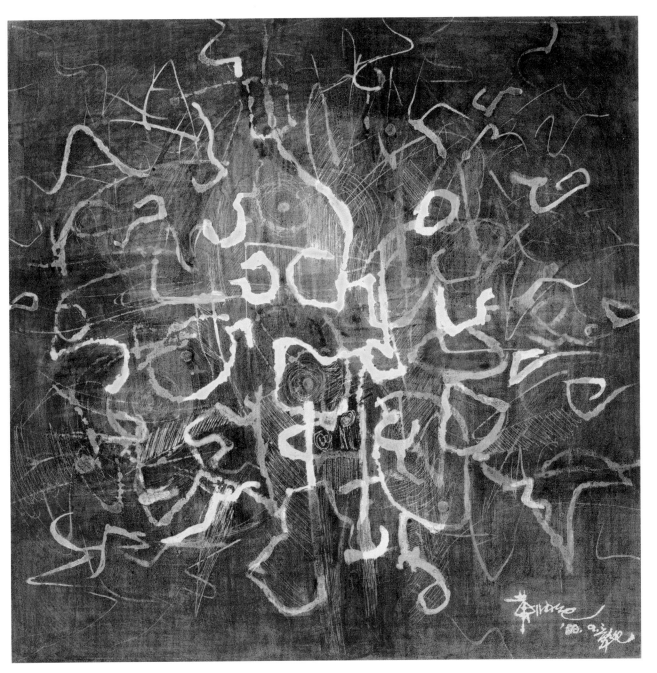

黃潤色，〈作品88-4〉，水彩，40×40cm，1988。

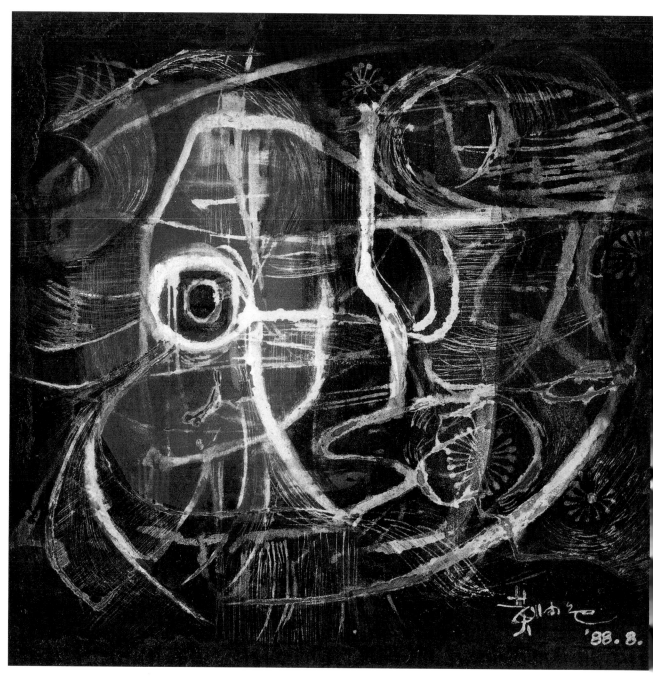

黃潤色，〈作品88-5〉，
水彩，23×23cm，1988。

黃潤色，〈作品88-B1〉，
布、蠟、染料，205×155cm，
1988。

　　這段期間，黃潤色持續發展她在東京設計師學院開展的紙上作品，
包括：水彩、墨水，和壁紙燒痕等，例如〈作品89-1〉（P.124）、〈作品89-
2〉（P.125）等作品。不同於以往較為拉長的細線，現在這些作品的線條，
更像古老文明的某種神祕符號，訴說著久遠、幽微的故事。

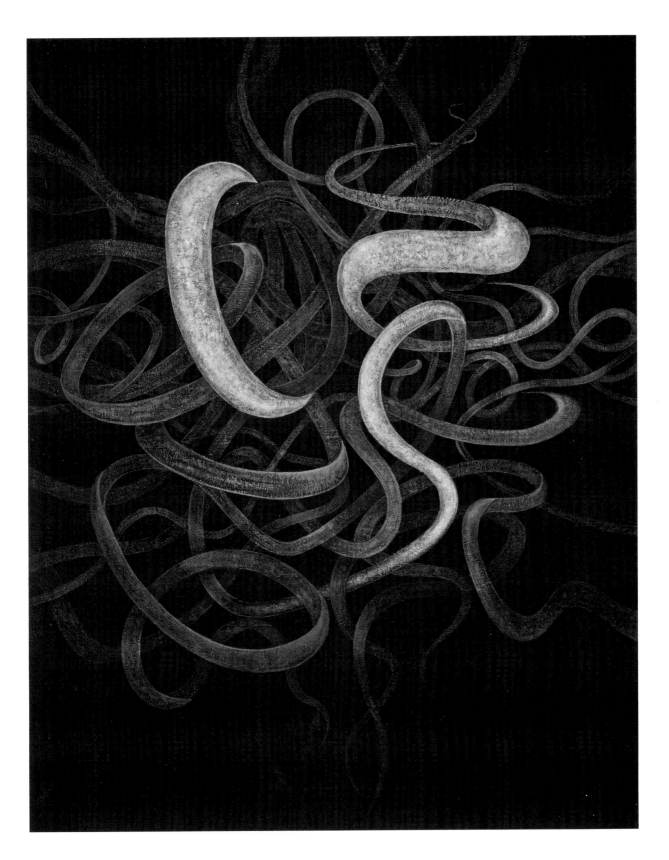

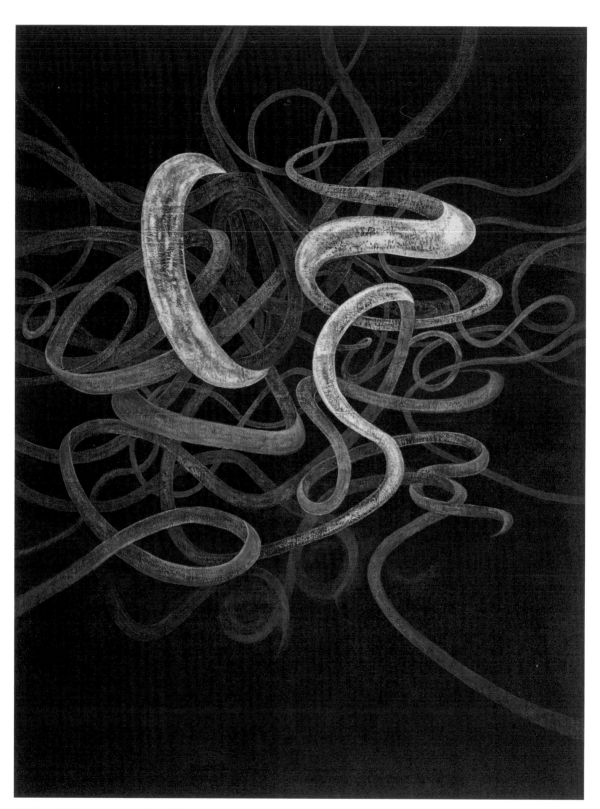

黃潤色，〈作品88-B2〉，布、蠟、染料，205×155cm，1988。

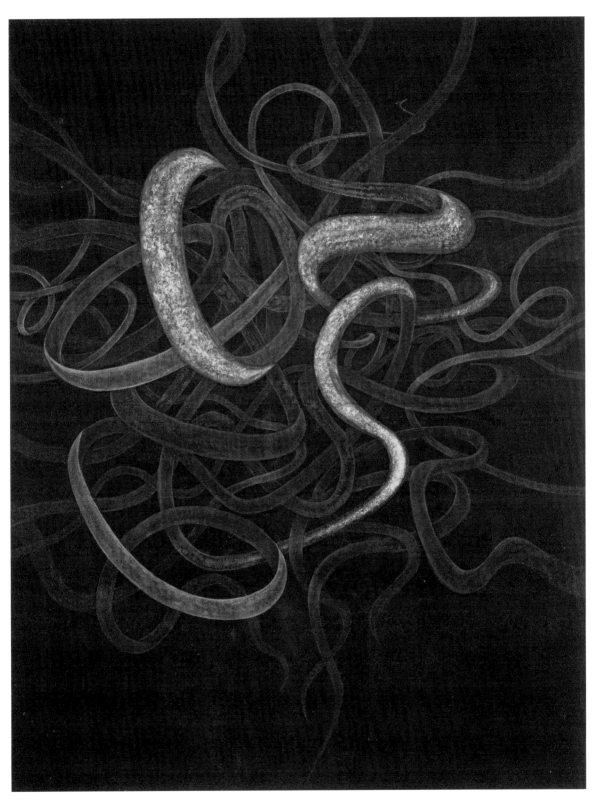

黃潤色，〈作品88-B3〉，布、蠟、染料，205×155cm，1988。

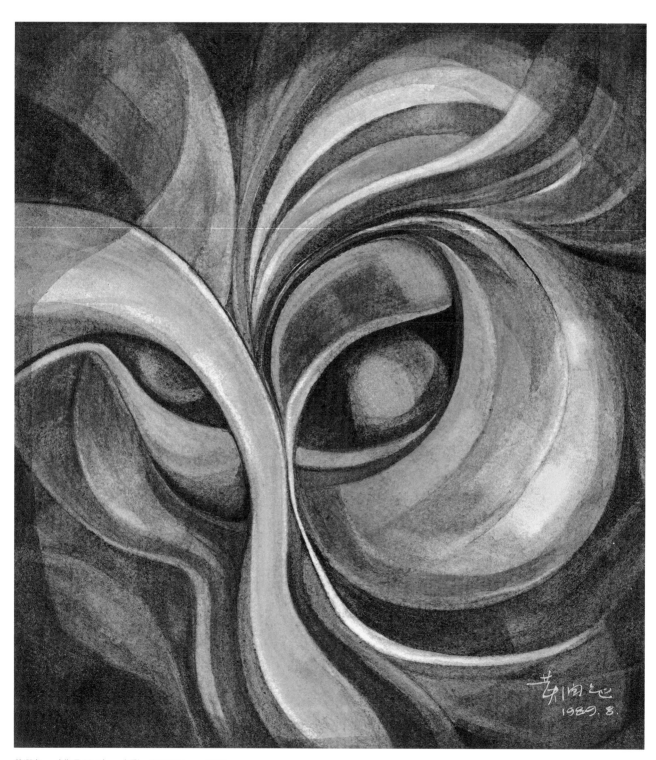

黃潤色，〈作品89-1〉，水彩，27×25cm，1989。

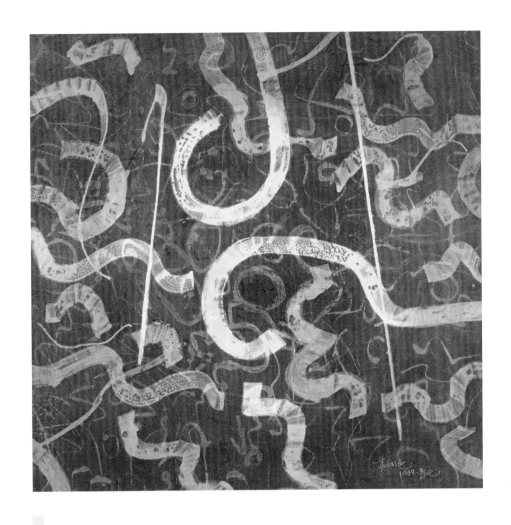

黃潤色，〈作品89-2〉，
水彩，70×70cm，1989。

創作力旺盛，作品獲美術館典藏

　　隨著臺灣專業現代美術館的陸續成立，黃潤色的作品也開始受到典
藏；即使人在海外，密集的展出邀請，也讓黃潤色的創作生命，仍然旺
盛、忙碌。包括：1996年在高雄積禪50藝術空間舉辦的「東方・五月・
現代情」聯展、1998年在臺北市立美術館舉辦的「意象與美學——臺灣
女性藝術展」，以及1999年在臺灣省立美術館（今國立臺灣美術館）舉
辦的「李仲生師生聯展」等。

　　而延續多年的「現代眼」聯展，也還持續辦理，1999年就以「現代
眼——中臺灣新風向」為名，展覽於臺中市立文化中心，黃潤色都有提
出作品參加展覽。

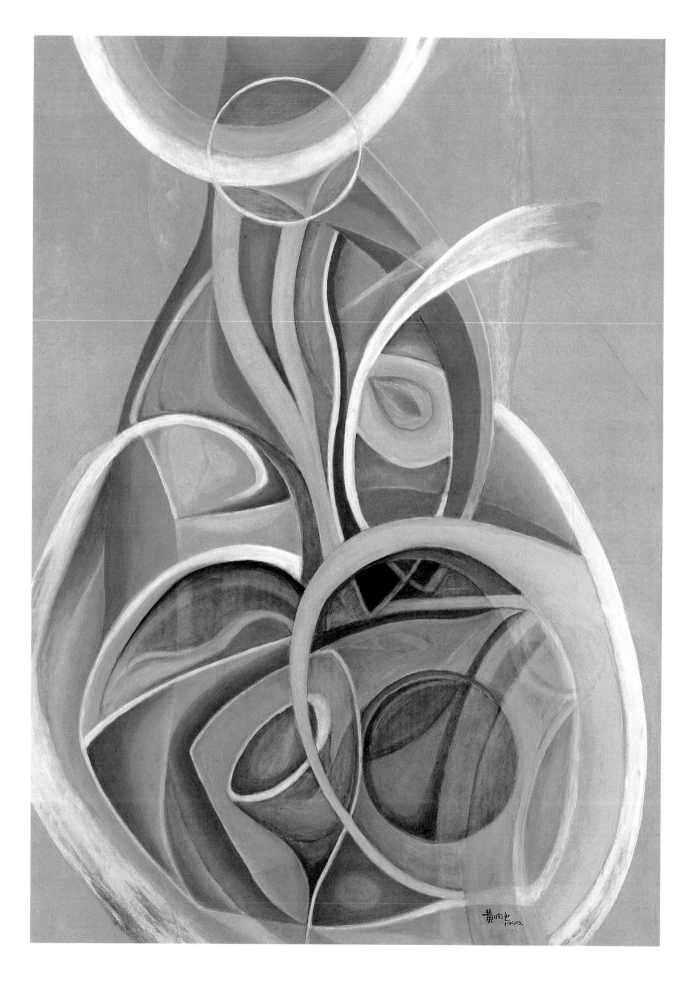

6.

還君明珠、榮耀史冊

在2000年新世紀來臨時，黃潤色與家人返臺定居彰化，再積極致力於繪畫，展現創作強度。

重回故鄉，景物依舊，人事已非。原本一向堅持不為作品下標題的黃潤色，此時開始為作品命名，反映創作時的心境，如〈作品02-YB「當時」〉、〈作品01-4「曾經」之一〉、〈作品04-1「曾經」之二〉等，而國立臺灣美術館也在此際首度典藏她的畫作。重燃創作熱情的黃潤色積極參與畫壇活動，包括每年「現代眼畫會」舉辦的展覽，以及一系列以「李仲生師生」為主題的大型策展。

2010年，黃潤色為腹部鼓脹所苦，卻遲遲找不出病灶，2011年才檢查出罹患罕見的腹膜癌，病中仍創作不斷。2013年，臺中靜宜大學藝術中心為她舉行「東方之珠」大型回顧展，但她在畫展開幕前十天辭世，來不及參加開幕典禮。

黃潤色是臺灣戰後最早在抽象繪畫創作上，展現強烈個人風格的一位傑出女性藝術家。

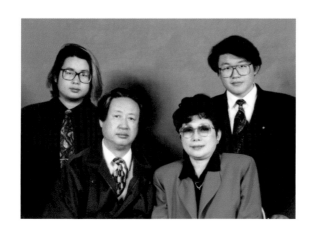

[本頁圖]
1994年，黃潤色與夫婿及兩個孩子的全家福合照。

[左頁圖]
黃潤色，
〈作品99-Y〉（局部），
油彩、畫布，114×78cm，
1999。

新世紀之後，在加拿大求學的兒子，已經逐漸獨立，黃潤色和先生商量，於2000年返臺定居，仍是選擇故鄉彰化市。她持續作畫，積極參與畫會活動，並出任李仲生現代繪畫文教基金會董事。

生命中最恬靜美滿的時刻

這是生命中最恬靜、美滿的一段時間，疼惜她的先生，感謝她為家庭相當程度地犧牲了自己最熱愛的創作；現在孩子已然成長獨立，他盡其所能地協助黃潤色完成創作的心願。

儘管返臺後，先後遭遇幾位現代眼畫友的離世，包括：2002年陳庭詩、2003年李錦繡、2004年陳幸婉，但整體而言，返臺後的心情是平靜、知足的，作品也呈顯一種自在、閒適的氛圍，除了少數橫幅的作品外，大部分都是正方形的構成，大致有24、27、28、30、35、36、38、44、55、56公分的正方形等形式，也有幾幅是100、110公分正方形的大尺幅。內容上，仍以抽象的線性構成為主，但值得留意的是：2002年至2003年間，有一些出現接近女性臉部的造型；那或許是對自我的一種回顧與檢視。

[右頁上圖]
2011年7月，李仲生現代繪畫文教基金會董事會議合影；左起：曲德義、鐘俊雄、王慶成、沈國樑、謝玉英、吳昊、黃潤色、鄭瓊銘、程武昌、許輝煌、黃步青、鄭憲樺。圖片來源：詹學富提供。

[右頁左下圖]
2006年，黃潤色與丈夫合照。

[右頁右下圖]
2000年返臺定居後，黃潤色與兒子合影。

1989年，李仲生現代繪畫文教基金會舉辦第1屆李仲生獎頒獎典禮，黃潤色（左3）等人出席頒獎。圖片來源：詹學富提供。

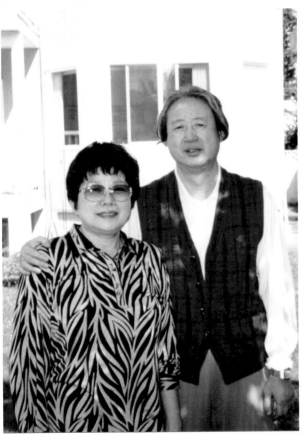

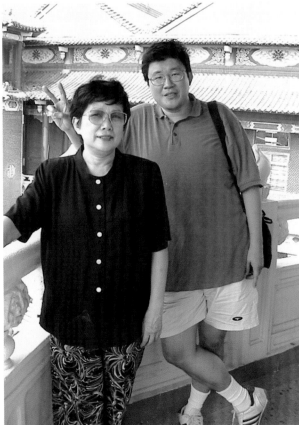

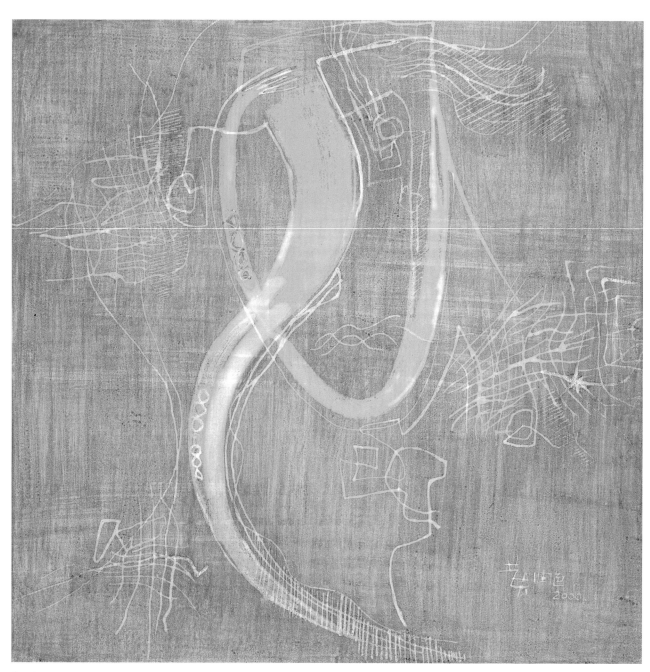

黃潤色，〈作品00-1〉，紙上墨水，28×28cm，2000。

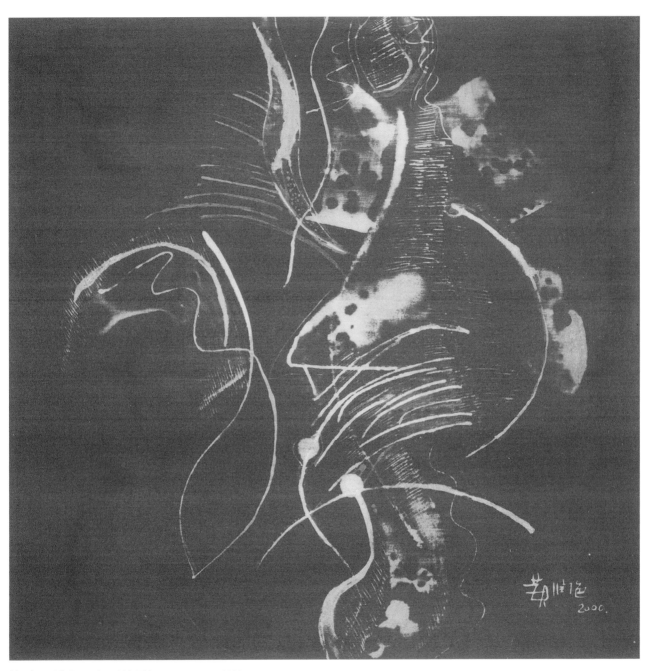

黃潤色，〈作品00-2〉，紙上墨水，30×30cm，2000。

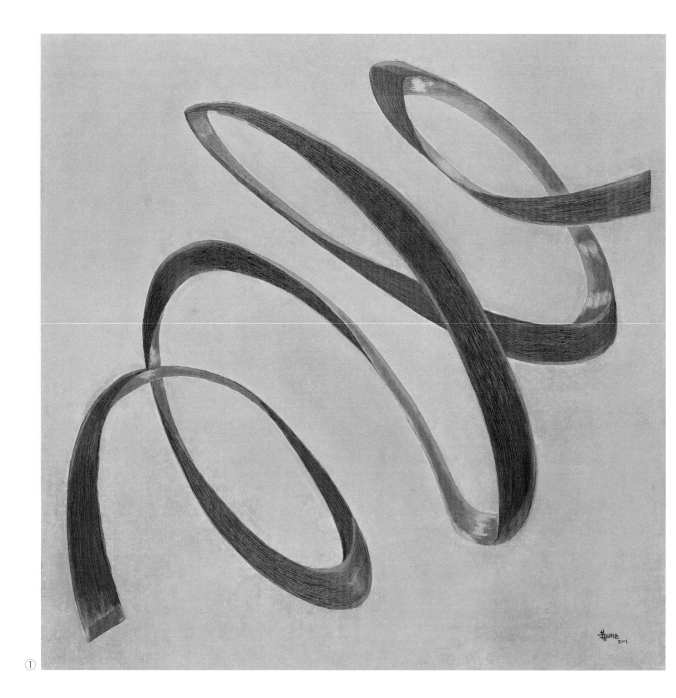

① 黃潤色，〈作品01-Y〉，油彩、畫布，100×100cm，2001。
② 黃潤色，〈作品01-2〉，紙上墨水，27×27cm，2001。
③ 黃潤色，〈作品01-3〉，紙上墨水，27×27cm，2001。
④ 黃潤色，〈作品01-4「曾經」之一〉，紙上混合顏料，38×38cm，2001。

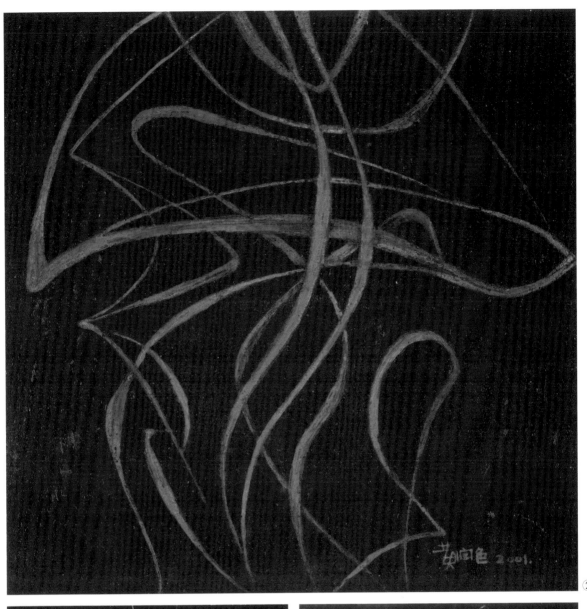

②

③

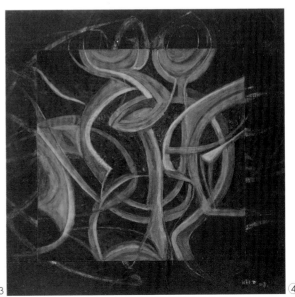

③

④

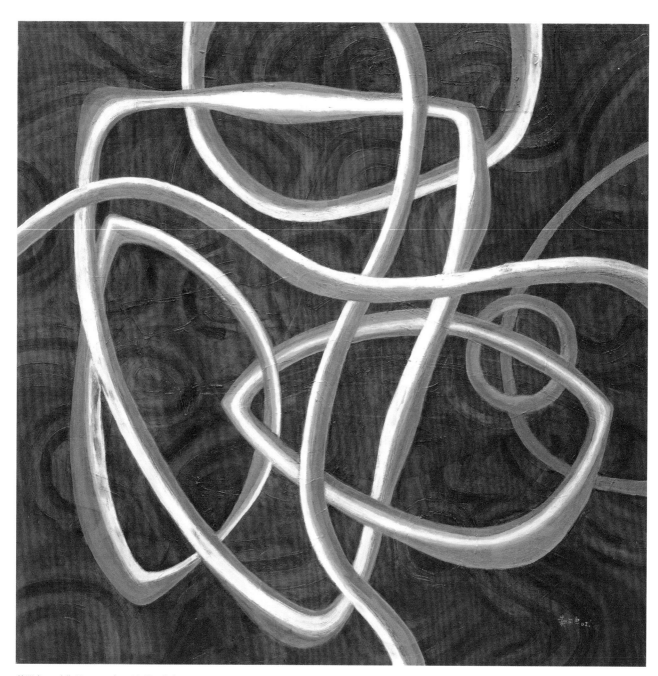

黃潤色，〈作品02-BG〉，油彩、畫布，100×100cm，2002。

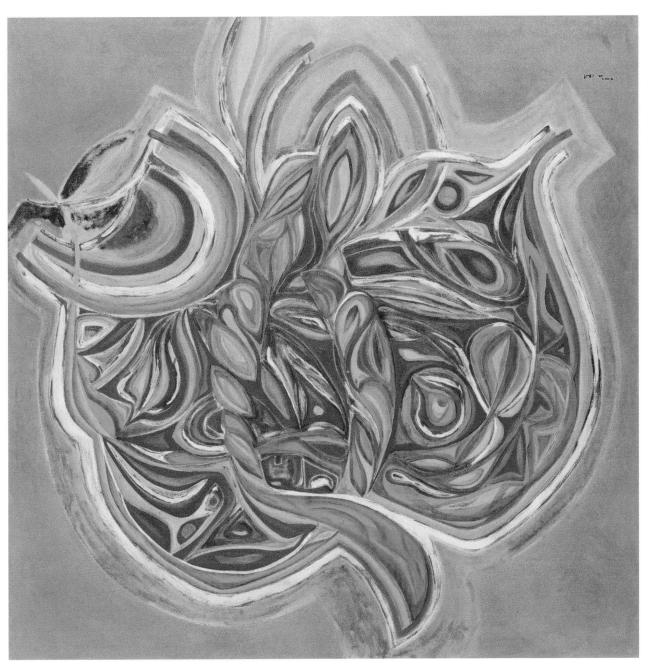

黃潤色，〈作品03-YG〉，油彩、畫布，100×100cm，2002。

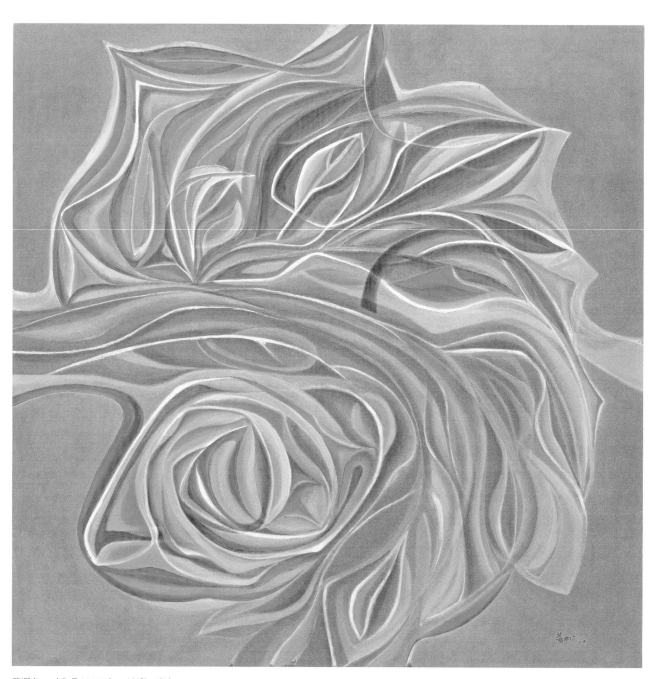

黃潤色，〈作品02-YG〉，油彩、畫布，100×100cm，2002。

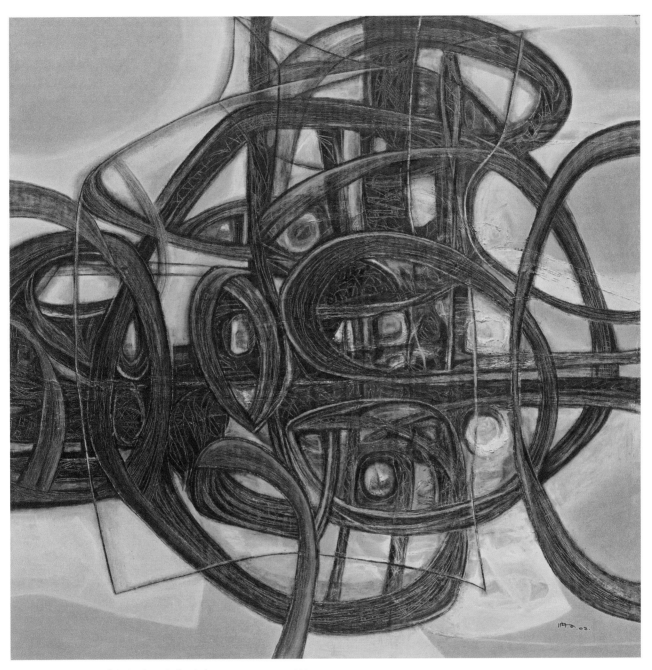

黃潤色，〈作品02-YB「當時」〉，油彩、畫布，110×110cm，2002。

①

① 黃潤色，〈作品04-1「曾經」之二〉，紙上混合顏料，38×38cm，2003。
② 黃潤色，〈作品04-2〉，紙上油彩，24×24cm，2004。
③ 黃潤色，〈作品04-3〉，紙上油彩，24×24cm，2004。
④ 黃潤色，〈作品05-5〉，紙上油彩，27×27cm，2005。

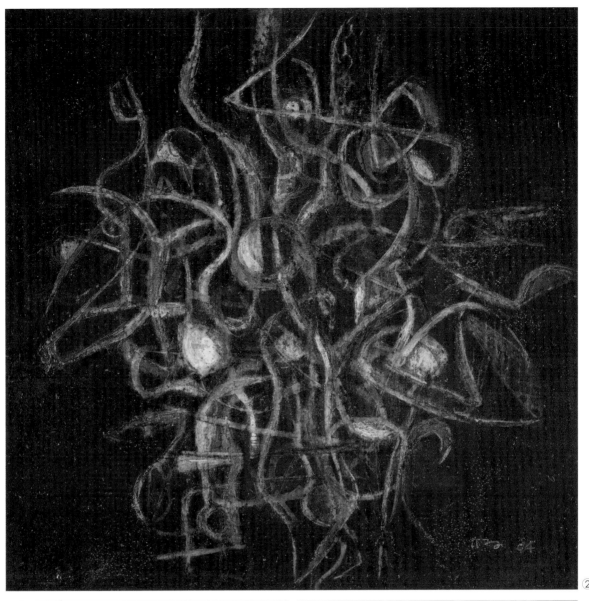

②

③

④

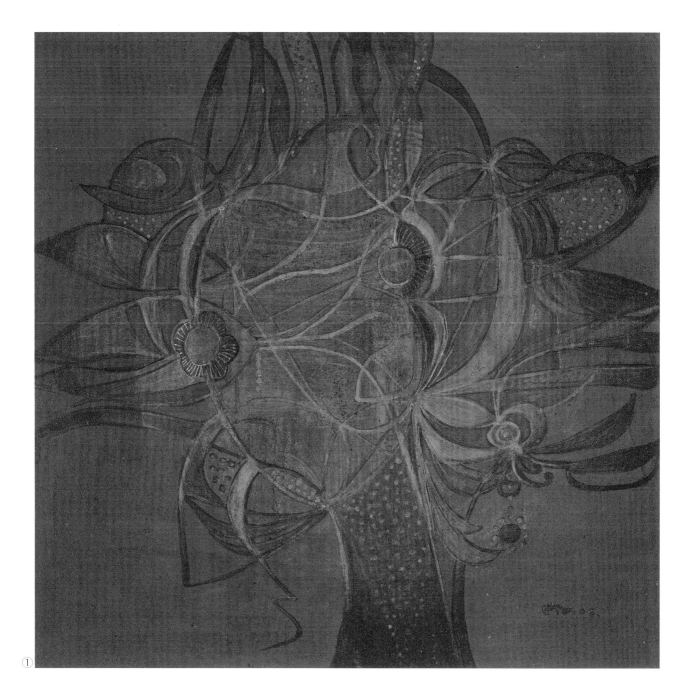

①

① 黃潤色，〈作品06-1〉，紙上墨水、油彩，34×34cm，2006。
② 黃潤色，〈作品06-2〉，紙上油彩，34×34cm，2006。
③ 黃潤色，〈作品07-1〉，紙上粉彩，55×55cm，2007。
④ 黃潤色，〈作品07-2〉，紙上粉彩，56×56cm，2007。

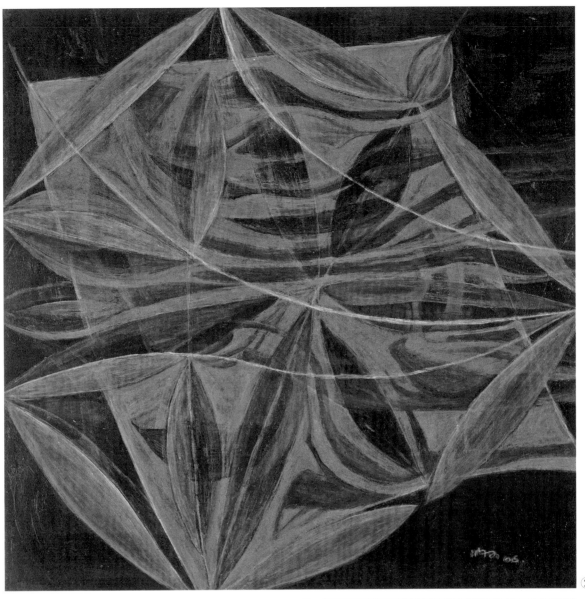

②

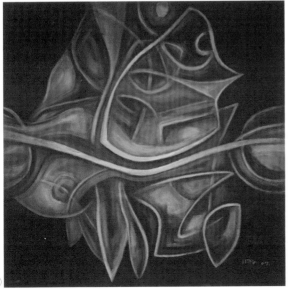

③

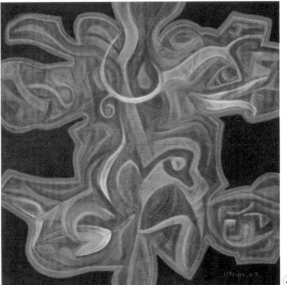

④

積極參加展覽，激勵創作動力

　　在美麗、端莊的外貌下，黃潤色其實一直忍受著過敏體質的挑戰，自幼就有容易暈眩的毛病，甚至也不能食用任何的甜點；而這些毛病和禁忌，竟然在五十歲之後，完全不藥而癒。五十歲，也就是陪兒子赴日

黃潤色，〈作品03-1〉，
紙上墨水，35×35cm，
2003。

求學的那一年。

這是上天賜給她最適足的二十年，除了品嚐甜點，偶爾也可以和朋友們喝喝咖啡；特別是回到故鄉的日子，她更是積極參加各種展覽的邀約，也藉此激勵自己不斷創作的動力。包括：2002年參加現代眼群展「大船入港」在高雄新濱碼頭藝術空間；2003年參加臺中市文化局舉辦的臺中現代藝術回顧展「現代藝術新象展」，以及桃園長流美術館策劃的「時間的刻度——臺灣戰後五十年作品展」；2004年參加宜蘭縣政府文化局舉辦的臺灣當代婦女藝術家聯誼展：「臺灣婦女之美」文化傳承展；2005年，再參展臺北藝術大學關渡美術館的臺灣現代美術大展「關渡英雄誌」，以及現代眼畫會的年度展「展吾畫無」。

2006年，黃潤色參加國立臺灣美術館策劃的「李仲生與臺灣現代繪畫之發展」特展，並以七十歲的高齡，神采奕奕地和師兄弟們前往杭州中國美術學院及北京中國美術館巡迴展出，參與座談。

2008年，再參加彰化藝術館舉辦的「從現代到後現代——李仲生師生探索展」，及在國立臺灣美術館舉辦的「現在完成進行式——現代眼畫會二十七年度展」，油畫〈作品08-B〉（P.144），也由國立臺灣美術館典藏。這幅作品在黑線黃底的

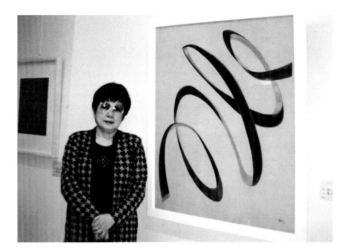

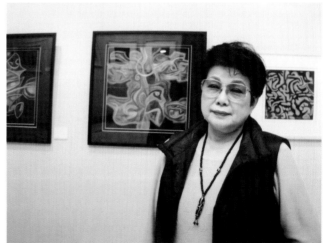

[上圖] 黃潤色與其2001年的畫作合影。
[中圖] 黃潤色與其2007年的畫作合影。
[下圖] 2006年，黃潤色七十歲時和師兄弟們參加杭州所舉辦的「李仲生與臺灣現代繪畫之發展」展覽。左起：黃步青、程武昌、夏陽、黃潤色、王慶成。

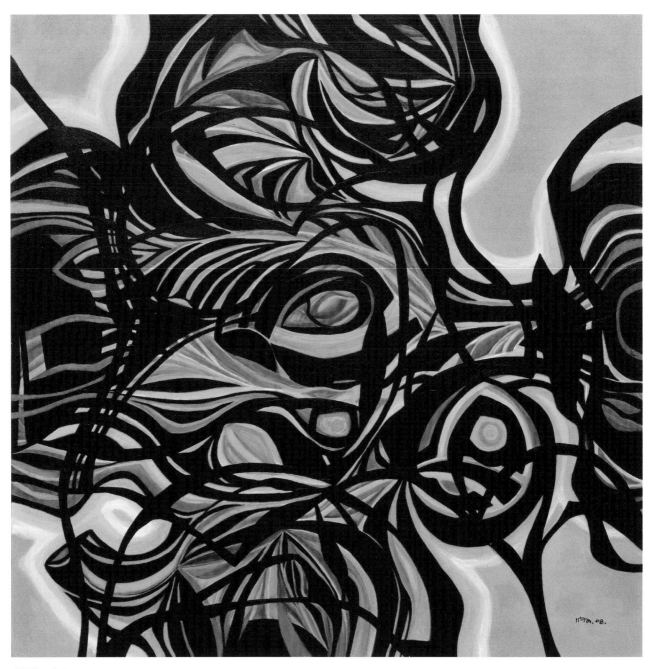

黃潤色，作品08-B，
油彩、畫布，110×110cm，
2008，
國立臺灣美術館典藏。

對比下，充滿不懈的生命力，應是她後期最重要的創作代表作。

2009年，黃潤色與陳庭詩、鐘俊雄、詹學富、鄭瓊銘等合辦「老當益壯五人聯展」於臺中陳庭詩現代藝術空間；2011年參展「聚而形成——現代眼三十週年聯展」於國立成功大學藝術中心；也參加彰化藝術館為中華民國建國百年所舉辦的「百年百畫——磺溪當代名家邀請展」。

參加「臺灣現當代女性藝術五部曲」特展

2013年，臺中的靜宜大學藝術中心在中心主任彭宇薰教授策劃下，展開黃潤色回顧展的籌劃；同時間，臺北市立美術館也在籌劃「臺灣現當代女性藝術五部曲1930-1983」特展的計畫下，展開對黃潤色作品與文獻的追蹤與整理，並邀請她提出作品參加展出。

臺北市立美術館的特展計畫，由研究員雷逸婷偕同美術館同仁杜綺文共同主持，雷逸婷詳細紀錄了2013年3月前往彰化拜訪黃潤色的過程：

> 黃潤色於2000年後定居彰化永昌街的一棟四層樓透天厝。筆者帶著文章筆記，依約於2013年3月1日前往拜訪，已屆七十六歲的她開車至烏日高鐵站將筆者與同事杜綺文接往家裡，初次見面在車上晤談下，才知她已罹患腹膜癌，但2月份經過化療與食療後，精神奕奕狀況不錯。家裡一樓為接待起居室；二樓書房存放部分近作、素描本與文件資料；三樓為客廳與臥房客室；四樓即是擺滿作品、空間寬廣的藝術家畫室與作品儲放空間。
>
> 筆者循線查得的1960-70年代作品圖與照片，細數十餘件交與黃潤色，表達希望能見到及借到這些畫作。見到黑白影印，她不記得作品如今放在何處，以為都還在溫哥華家中。在堆滿作品的四樓畫室內反覆探問後，筆者與同事奮力將每件作品的紙盒打開探看，希望找出清單所列作品。數

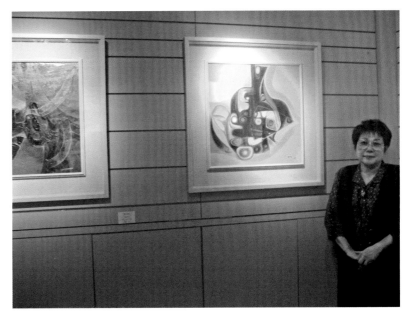

2009年，黃潤色出席現代眼畫會展覽，與〈作品82-Y〉合影。圖片來源：詹學富提供。

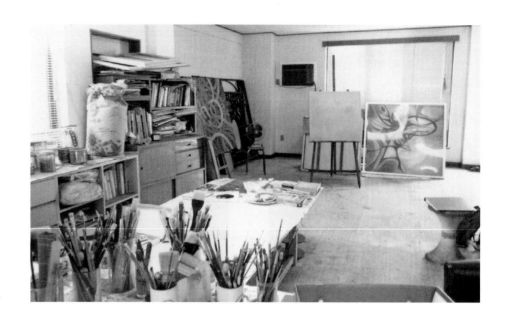

黃潤色在四樓的畫室一角。
圖片來源：雷逸婷攝影提供。

小時揮汗勞動，不負苦心，終於搜出資料上作於1964年，原名應
為〈跡〉或〈旅〉的〈作品64-A〉（P.52）三聯屏和〈作品64-B〉（P.52）
雙拼（此幅原來應為三拼）。作品年份久遠，畫室又位於常漏水
的頂樓，畫布邊角已有些脫落與發霉，但能找出過去代表作品，
黃潤色雖不復記憶，但興奮之情也洋溢於表。她也取出多件早期
單幅素描及速寫本，這些擬生物、自然生態、機器人形，以及尖
角錐形和圓形幾何抽象元素，也在畫室其他同時期作品中可見。
二度造訪畫室為同月28日，除了與藝術家確認借展清單，也表達
北美館希望典藏這批東方畫會時期三件代表作，另確認借展三、
四件70至80年代作品，希望銜接本館原收藏的三件大型畫作。同
時挑選五件線描風格精緻完整的小品與素描本做為文獻資料；之
後也獲捐贈予本館成為典藏。黃潤色同時將1988年的蠟染織品畢
業製作卷軸三幅拉開展示，巨幅尺寸可以想見當時創作的不易與
不斷學習的精神。

　　臺北市立美術館的「臺灣現當代女性藝術五部曲1930-1983」特
展，順利在當年（2013）6月推出，黃潤色參展的作品包括：〈作品

64-B〉（1985）、〈作品78〉（1978、P.148）、〈作品64-A〉（1964）等多件。原本計畫北上參加開幕式的黃潤色，卻因身體不適，不克出席。

2015年，文化總會舉辦「意教的藝教——李仲生的創作及其教學」展覽，展出李仲生及各時期受到他影響的二十八位畫家的作品，每人出品兩件，黃潤色為其中之一，展出的黃潤色作品為〈作品85-Y〉，以及2009年的紙上粉彩〈作品09-1〉（P.153）。

臺北市立美術館舉辦「臺灣現當代女性藝術五部曲1930-1983」特展出版品封面。

一生最後的首次個展

2013年8月14日至10月9日，靜宜大學藝術中心正為這位傑出女性抽象畫家生平的第一次個展，緊鑼密鼓地籌劃準備；策展人甚至為黃潤色大批散落的作品，確認年代，並一一命名、編號，形成體系。展覽同時出版了黃潤色作品圖錄，收錄現存畫作一百一十餘件，橫跨1964-2012年份作品。

彭宇薰教授交代了這些作品命名的原則：

> 黃老師對作品的命名相當隨機，但大體採用數字與字母以示抽象性質，以類似音樂作品號碼的概念聊表記錄之意，少數帶有文字標題的作品，則約略指涉當時的心情。在筆者與黃老師的訪談中，她偶爾會追憶作畫的心情，如〈作品02-3〉（P.154）與〈作品02-4〉（P.155）就是感懷陳庭詩過世的作品。由於以整體性觀點探勘其作品時，筆者認為重新命名或許更能清楚表徵作品的創作脈絡，因此在徵得黃老師同意後，我們以創作年代作為命名之首，後面加上字母（較大幅作品）或數字（較小幅作品），其中字母R代表紅色、G代表綠色、Y代表黃色等可以說是沿襲黃老師的習慣而予以採用，但更多時候，這些字母可能

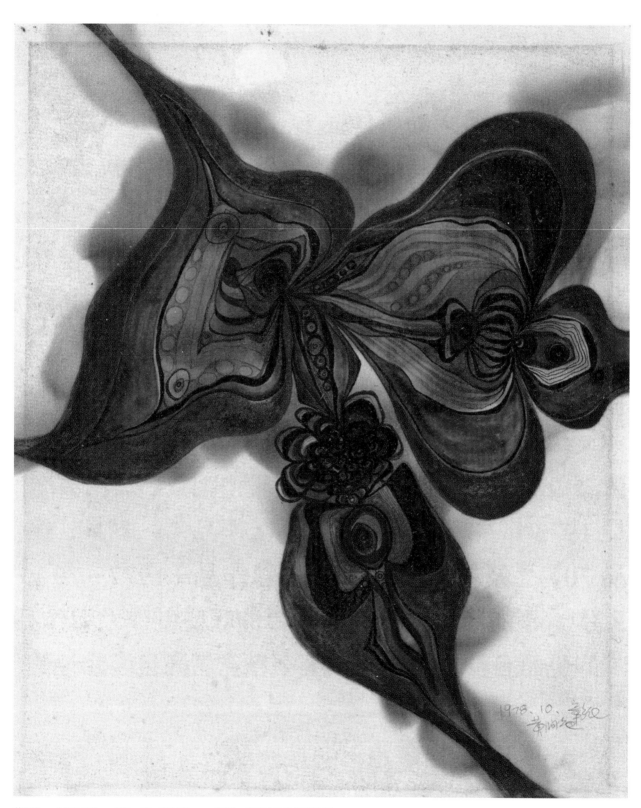

黃潤色，〈作品78〉，水彩、紙，25×20cm，1978，臺北市立美術館典藏。

① ②

③ ④

① 黃潤色，〈作品09-3〉，原子筆、鉛筆，54×54cm，2009。
② 黃潤色，〈作品09-4〉，原子筆、鉛筆，54×54cm，2009。
③ 黃潤色，〈作品09-5〉，原子筆、鉛筆，54×54cm，2009。
④ 黃潤色，〈作品10-1「無可奈何」之一〉，鉛筆、紙本，53×53cm，2010。

①　②

③　④

① 黃潤色，〈作品10-2「無可奈何」之二〉，鉛筆、紙本，53×53cm，2010。
② 黃潤色，〈作品10-3〉，鉛筆、紙本，53×53cm，2010。
③ 黃潤色，〈作品10-4〉，鉛筆、紙本，53×53cm，2010。
④ 黃潤色，〈作品10-5〉，鉛筆、紙本，53×53cm，2010。

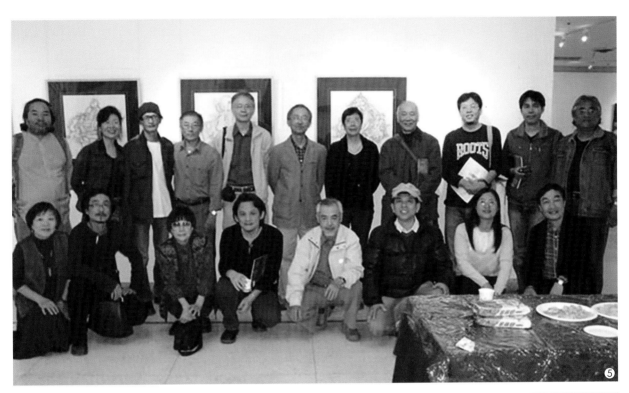

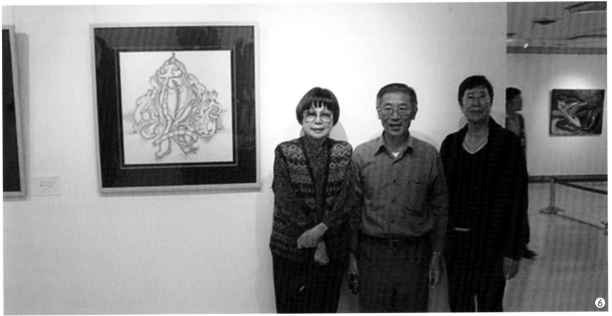

⑤ 2010年現代眼畫會聯展成員合影。前排左起曲德華、張秉正、黃潤色、黃舜星、詹學富、黃圻文、王秋燕、文化中心主任；後排左起：蔣玉郎、張惠蘭、蔡志賢、鄭瓊銘、李杉峰、鐘俊雄、李秦元、陳明善、陳冠君、許世芳、紀向。圖片來源：詹學富提供。

⑥ 2010年，黃潤色（左起）、鄭瓊銘、李秦元合影於現代眼畫會聯展展場。圖片來源：詹學富提供。

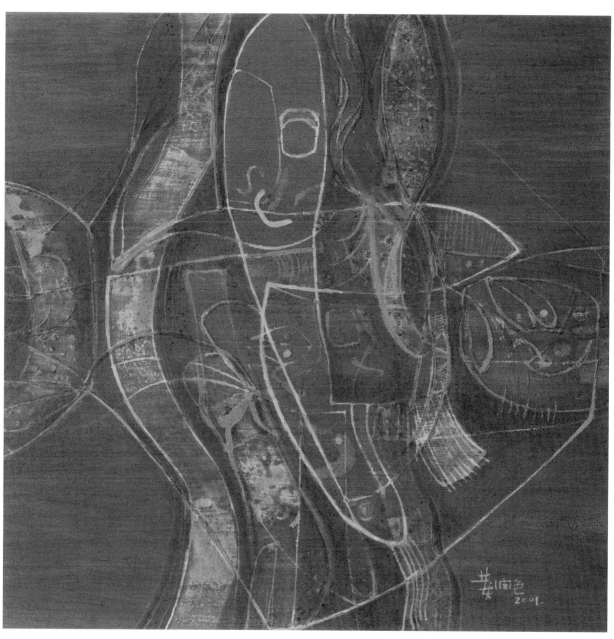

黃潤色，〈作品01-1〉，
紙上墨水，35×35cm，
2001。

是沒有任何意義的。於尊重的立場，對於一些已有正式紀錄
的作品名稱，我們儘量不作修訂，以免徒增困擾。而對於無
以得知創作年代的作品，我們則以0為起首，如〈作品0-1〉
等即是。

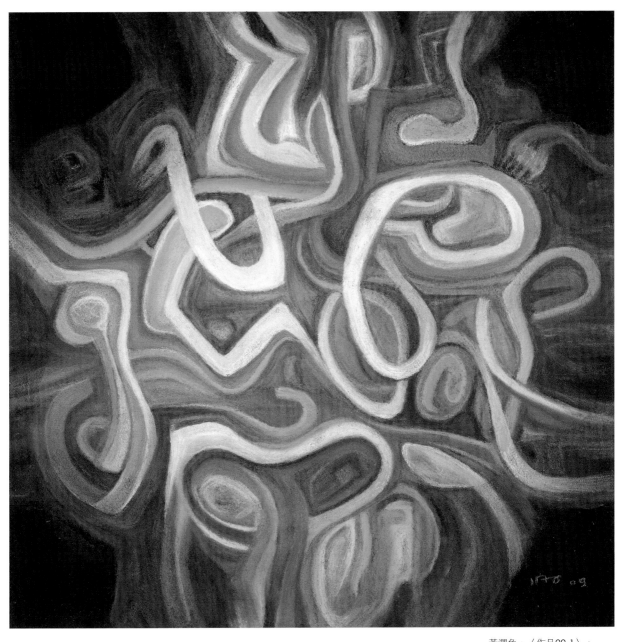

黃潤色,〈作品09-1〉,
紙上粉彩,55×55cm,
2009。

　　靜宜大學藝術中心的努力,奠定了黃潤色藝術研究的重要基礎。畫展取名「東方之珠──黃潤色回顧展」,簡潔大方的設計,以李仲生老師喜歡、而完成於1985年的那件銘黃色彩為主調的優雅抽象油畫〈作品85-Y〉（P.156）為封面。

　　畫展在2013年8月14日推出,黃潤色卻在8月3日因腹膜癌病逝,享壽

黃潤色，〈作品02-3〉，紙上墨水，35×35cm，2002。